艺术设计与实践

字体设计与实战

刘芳 编著

清华大学出版社
北 京

内容简介

本书结合教育与设计的形式特为字体设计学习者定制,共分为七部分内容:认识字体、字体的结构与形态、字体的设计方法与风格表现、字体的设计原则、字体的创意设计与表现、字体设计的排列与组合、字体设计的应用。

本书图文并茂地对字体设计进行了详细的分析,并收集了大量国内外优秀的字体设计,可以启发设计者的灵感,供读者参考借鉴。本书同样适合相关专业院校作为教材或辅导用书。

本书封面贴有清华大学出版社防伪标签,无标签者不得销售。
版权所有,侵权必究。举报:010-62782989,beiqinquan@tup.tsinghua.edu.cn。

图书在版编目(CIP)数据

字体设计与实战 / 刘芳编著.--北京:清华大学出版社,2016(2023.12重印)
(艺术设计与实践)
ISBN 978-7-302-42762-9

Ⅰ.①字… Ⅱ.①刘… Ⅲ.①美术字-字体-设计 Ⅳ.①J292.13②J293

中国版本图书馆CIP数据核字(2016)第025661号

责任编辑: 陈绿春
封面设计: 潘国文
责任校对: 胡伟民
责任印制: 宋　林

出版发行: 清华大学出版社
网　　址: https://www.tup.com.cn,https://www.wqxuetang.com
地　　址: 北京清华大学学研大厦A座　　**邮　编:** 100084
社 总 机: 010-83470000　　**邮　购:** 010-62786544
投稿与读者服务: 010-62776969,c-service@tup.tsinghua.edu.cn
质量反馈: 010-62772015,zhiliang@tup.tsinghua.edu.cn

印 装 者: 小森印刷(北京)有限公司
经　　销: 全国新华书店
开　　本: 185mm×260mm　　**印　张:** 9.5　　**字　数:** 240千字
版　　次: 2016年4月第1版　　**印　次:** 2023年12月第7次印刷
定　　价: 39.80元

产品编号:062742-01

前言
PREFACE

 文字是无处不在的。它通过相关媒体传达信息。无论在哪个领域都可见到它的身影。在当今视觉传播的年代里，我们的生活被各种各样的文字字体围绕着。在电视、广告、包装等占据重要的地位。它以强大的力量宣泄和传达观念、情感与信息。在视觉上给人以直观的享受。在本书中，笔者通过对文字的表述，希望能够引导读者真正地理解文字带来的魅力。

 文字的创造是很神奇、有趣的事情，我们能在文字创造中感受到不一样的世界。在对文字想象的过程中，我们会发现原先固有的思维会突然扩展开来，向我们展现出奇妙的一面。正如同爱因斯坦说过的：想象力比知识更加强大！

 在平面设计中，文字也是必不可少的元素之一。作为设计师，要用心去体会文字给人们带来的视觉感受和心理感受，才能更好地利用它、创造它。本书对字体的结构与形态、字体的设计方法与风格表现、字体的设计原则、字体的创意设计与表现、字体设计的排列与组合、字体设计的应用这几个方面进行了一定的分析，还引用了一些平面大师的作品供欣赏。希望读者可以在字体设计的学习和训练中丰富想象力、观察力和文字语言表达能力等。

 最后，希望本书的出版，能够对广大设计类学生、平面设计师和图形创作工作者带来一些帮助，并且热忱盼望大家对本书提出宝贵意见。联系邮箱：834581341@qq.com

<div style="text-align:right">

刘 芳

2016年2月

</div>

目录
CONTENTS

第 1 章 从认识字体开始

1.1 文字的诞生 ... 2
 1.1.1 结绳记事 ... 2
 1.1.2 契刻记事 ... 3
 1.1.3 图画文字 ... 3
 1.1.4 文字的发明 .. 4
1.2 汉字的发展历史 ... 5
 1.2.1 甲骨文 .. 5
 1.2.2 金文 .. 6
 1.2.3 石鼓文 .. 6
 1.2.4 篆书 .. 7
 1.2.5 隶书 .. 7
 1.2.6 楷书 .. 9
 1.2.7 草书 .. 9
 1.2.8 行书 ... 10
 1.2.9 宋体 ... 10
1.3 拉丁文字的起源与发展 12
 1.3.1 古典罗马体 .. 13
 1.3.2 过渡时期的罗马体字系 14
 1.3.3 现代罗马体字系 15
 1.3.4 方饰线体 ... 16
 1.3.5 无饰线体 ... 16
1.4 文字的功能 .. 17
 1.4.1 信息交流与知识传播 17
 1.4.2 文化传承与象征 18
 1.4.3 形象符号与视觉吸引 18
1.5 什么是字体设计 .. 19
 1.5.1 字体设计的定义 19
 1.5.2 字体设计与书法字体的区别 21
 1.5.3 印刷体与书写体的区别 21
1.6 无处不在的字体设计 23
 1.6.1 字体设计存在于所有设计领域 23
 1.6.2 视觉传达设计的核心元素 24

第 2 章 字体的结构与形态

2.1 常见文字的两大类型 26
 2.1.1 汉字 ... 26
 2.1.2 拉丁文字 ... 27
2.2 汉字设计的基本要求 28
 2.2.1 汉字的结构特征 28
 2.2.2 汉字的基本种类 29
 2.2.3 汉字的书写规律 31
2.3 拉丁文字设计的基本要求 35
 2.3.1 拉丁字母的结构特征 35
 2.3.2 拉丁文字字体的基本种类 37
 2.3.3 拉丁文字的书写规律 39

第 3 章 字体的设计方法与风格表现

3.1 字体设计的方法……………………42
 3.1.1 笔画调整……………………………42
 3.1.2 断笔与连笔…………………………44
 3.1.3 文字的距离感………………………45
 3.1.4 趣味装饰……………………………46
 3.1.5 共用相关……………………………47
 3.1.6 借形………………………………48
 3.1.7 造型设计……………………………49
 3.1.8 实心设计……………………………50
 3.1.9 空心设计……………………………50
 3.1.10 错位交叠…………………………51
 3.1.11 虚实相生…………………………52
 3.1.12 涟漪效果…………………………52
 3.1.13 立体化字体设计…………………53
 3.1.14 透明度……………………………55
 3.1.15 纹样和肌理效果的字体设计……56
 3.1.16 点、线、面………………………59

3.2 字体设计的风格化表现……………60
 3.2.1 男性化风格…………………………60
 3.2.2 女性化气质…………………………61
 3.2.3 可爱潮流风格………………………62
 3.2.4 沧桑风格……………………………62
 3.2.5 随意休闲风…………………………63
 3.2.6 科技数码型…………………………63
 3.2.7 简洁时尚型…………………………64
 3.2.8 隽秀高雅风…………………………64

第 4 章 字体的设计原则

4.1 易读性………………………………66
 4.1.1 笔画规范……………………………67
 4.1.2 空间比例……………………………67
 4.1.3 字距与字号…………………………67
 4.1.4 间距与行距…………………………67

4.2 统一性………………………………68
 4.2.2 字体斜度的统一……………………69
 4.2.3 笔画粗细的统一……………………70
 4.2.4 整体风格的统一……………………70
 4.2.5 空间的统一…………………………71
 4.2.6 文字的统一…………………………71

4.3 独特性………………………………72
 4.3.1 局部强调……………………………72
 4.3.2 透视…………………………………73
 4.3.3 置换…………………………………73

4.4 艺术性………………………………74
 4.4.1 对齐…………………………………74
 4.4.2 错位…………………………………75
 4.4.3 色彩…………………………………75

第 5 章 字体的创意设计与表现

5.1 创意字体的构思……………………78
 5.1.1 联想与想象…………………………78
 5.1.2 形象法………………………………82
 5.1.3 意象法………………………………82

5.2 创意字体的设计……………………83
 5.2.1 文字笔画的创意……………………83
 5.2.2 单字的创意…………………………83
 5.2.3 汉字连字的创意……………………85
 5.2.4 拉丁字母连字的创意………………85

5.3 创意字体的表现方法………………86
 5.3.1 字体结构变化………………………86
 5.3.2 改变字体维度………………………87
 5.3.3 不同字体的混搭……………………87

5.3.4 字体个性情感 ... 87
5.3.5 图画与装饰手法 88
5.3.6 传统文化与吉祥意味 88
5.3.7 手绘字体设计 ... 89

5.4 创意字体需要注意的方面 90
5.4.1 可识别性要强 ... 90
5.4.2 字形的形态处理 91

第 6 章 字体设计的排列与组合

6.1 字体设计的排列原则 94
6.1.1 符合阅读习惯 ... 94
6.1.2 按照内容的主次顺序 96
6.1.3 字体排列的表现形式 97

6.2 文字的规范编排 ... 100
6.2.1 对称网格的字体编排 100
6.2.2 非对称网格的字体编排 102
6.2.3 基线网格 ... 103
6.2.4 成角网格 ... 103

6.3 创意文字编排 ... 104
6.3.1 文字编排的图形化 104
6.3.2 文字的整体编排 105

6.4 字体设计的组合方式 106
6.4.1 相似字体的组合 106
6.4.2 字体的对比组合 108
6.4.3 汉字与拉丁文字的组合 111
6.4.4 字体与图形的组合 111
6.4.5 字体与图案的组合 113

第 7 章 字体设计的应用

7.1 标志设计中的字体设计 116
7.1.1 什么是标志设计 116
7.1.2 数字在标志中的运用 118
7.1.3 汉字在标志中的运用 118
7.1.4 标志中的字体设计需要注意的方面 119

7.2 招贴海报中的字体设计 120
7.2.1 什么是招贴海报 120
7.2.2 标题性文字的招贴海报 121
7.2.3 招贴海报鉴赏 ... 123

7.3 包装设计中的字体设计 124
7.3.1 什么是包装设计 124
7.3.2 字体在包装设计中需要注意的问题 125
7.3.3 包装设计鉴赏 ... 126

7.4 网页设计中的字体设计 127
7.4.1 什么是网页设计 127
7.4.2 网页设计方面字体应用要注意的方面 127
7.4.3 网页设计中的字体设计 128

7.5 书籍设计中的字体应用 130
7.5.1 什么是书籍设计 130
7.5.2 书籍字体设计中应该注意的方面 133
7.5.3 书籍设计中的字体应用分类 134

7.6 广告中的字体应用 136
7.6.1 什么是广告 ... 136
7.6.2 广告中字体设计需要注意的问题 138
7.6.3 宣传广告欣赏 ... 140

7.7 招牌中的字体应用 144
7.7.1 店面、招牌中字体设计应该注意的方面 144
7.7.2 招牌设计欣赏 ... 145

字体设计与实战

第 1 章

从认识字体开始

● 主要内容：

本章主要讲授的是与字体相关的基础知识，从文字的诞生、历史、起源到文字的功能分类都做了详细的解说。

● 重点、难点：

了解文字的起源及什么是字体设计。

● 学习目标：

对文字的基础知识熟练掌握。才能在后面的字体设计中表现出字体最本质的特性与功能。

1.1 → 文字的诞生

1.1.1 结绳记事

结绳记事讲述的是在原始时代人们用绳子打结来帮助记忆和表达思想的方法。初期阶段人们为了生存而联合起来形成大大小小的部落，人与人之间需要沟通记事，为了保留信息人们想到了靠绳子打结来帮助记忆。结绳记事可以称之为文字的先驱，而这个阶段被人们称为"前文字"（如图1-1~1-4）。

结绳记事这一方法在世界很多国家都曾出现过，南美秘鲁的印第安人、古波斯的人们以及中国的一些少数民族都用过这样的方式来记事交流。隋唐间儒家学者、经学家孔颖达也在《易.系刺下》中提起过："结绳者，郑康成注云，事大，大结其绳。义或然也。"

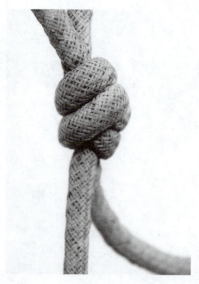

图1-2 结绳

图1-3 结绳记事示意图

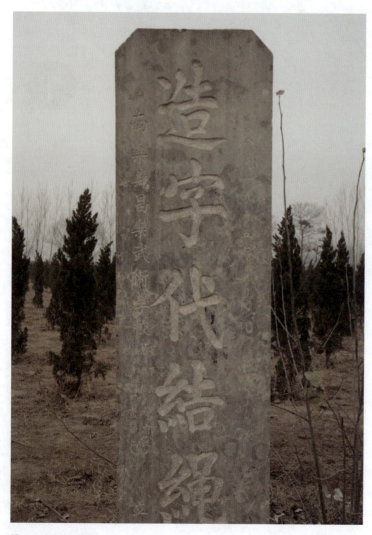

图1-1 造字代结绳碑

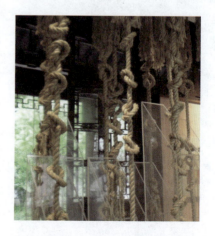

图1-4 结绳实拍照片

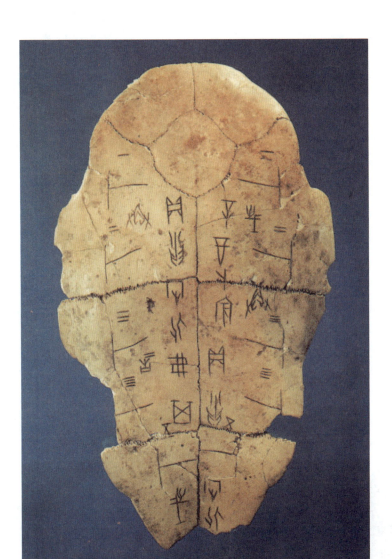

图1-5 骨头上的刻字

图1-6 契刻记事

图1-7 木刻

1.1.2 契刻记事

契刻记事与结绳记事一样也是交流的一种手段。说的是人们拿尖锐的工具在木片、骨头等材料上刻画图形、符号来记录事情和传递信息,（如图1-5～1-8）。在中国有许多少数民族曾经用过这样的方法来记录一些生活上的事件以及账目等等。如佤族,在刻木两侧留下缺口,每一个缺口代表一个事件。

考古学家在考古时,就在陕西西安半坡文化遗址的陶器上发现了许多刻画的符号,这为契刻记事这一说法提供了有力的旁证。

1.1.3 图画文字

图画文字即象形文字。年代稍晚于半坡时期的一些陶器上所刻的象形符号。距今六千年左右,是非常容易识别的文字。其特征就是用图画的形式来表达思想感情、交流记载重大的事情,它的外观介于文字与图画之间。

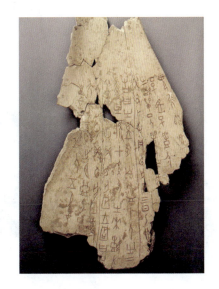

图1-8 骨头上的刻字

我们现有的文字就是靠这些图画演变而来的，人们通过视觉对图画的识别，来判断所传递的意思，从而传递情报、记述生活、表达意愿。

1.1.4 文字的发明

在原始社会向阶级社会过渡时期，随着社会生产力的提高，文字也获得了较大发展，人类的思维能力和表达能力也有了显著的提高，交流的图画渐渐的发展成了书写文字，世界上历史最悠久的文字是两河流域的楔形文字、埃及的象形文字和中国的汉字。

人类为什么要发明文字？文字的产生是出于人类为了记录自己的思想、活动和成就，当单一的图画没有办法满足人们交流需要的时候，人类便创造出了文字，并且逐步发展为不同的文字体系和传播手段。（如图1-9、1-10）。

图1-9 书法"佛"

图1-10 毛笔字"淡泊名利"

1.2 → 汉字的发展历史

中国的文字源远流长，博大精深，字体结构经过数千年不断创造、改进而成，有较强的规律性。它的演进过程大致是：图画文字—象形文字—甲骨—钟鼎—石鼓—古文—秦系—隶书—楷书—魏碑—草书—行书—宋体—仿宋体—黑体—圆黑体……

1.2.1 甲骨文

图画文字在真正意义上还不能称之为"文字"，我国最早的可识文字，是书写或篆刻在龟甲、骨兽上的卜辞，亦有少许的记事文因其刻画在甲骨上称之为甲骨文。（如图1-11～1-14）然而，它的发现却是近代史上的事，是在清光绪二十五年（1889年）由王懿荣发现的。据统计，已发现的甲骨文有十五万片以上，不重复的字约有四千五百多个，可识的约有一千五百字。这些字用尖利的工具契刻，也有用类似毛笔所写的墨书或朱书文字。笔画瘦硬方直，线条无论粗细都显得遒劲而有立体感，表现出契刻者运刀如笔的娴熟技巧。书法风格也随着时期的不同而迥异，或纤细谨密，或草率粗放。甲骨文已具备"六书"（象形、会意、指事、假借、转注、形

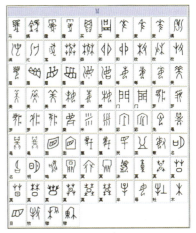

图1-12 甲骨文列表

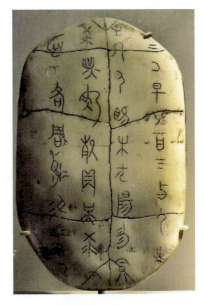

图1-13 石刻甲骨文

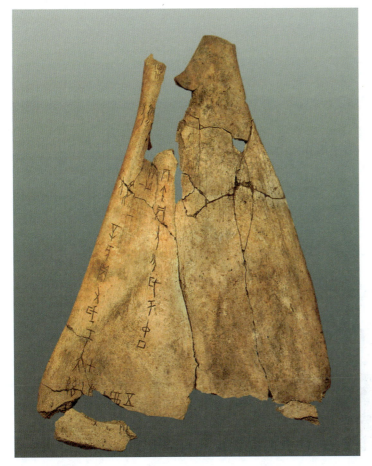

图1-11 甲骨文

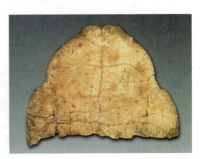

图1-14 骨刻甲骨文

声）的汉字构造法则，包含着书法艺术的诸多因素，从其点画、结字、章法来看，浑然一体又富于变化，体现了古代人的艺术技巧和艺术修养。

1.2.2 金文

金文也叫钟鼎文。比甲骨文稍晚出现（如图1-15）。西周是青铜器的时代，青铜器的礼器以鼎为代表，乐器以钟为代表，"钟鼎"是青铜器的代名词。所以，钟鼎文或金文就是指铸在或刻在钟、鼎等器物上的铭文。

金文应用的年代上自商代的早期，下至秦灭六国，约1200多年。金文是先秦书法的主要内容，它是从甲骨文演变而来的，所以殷周初期的金文从文字结构到笔画都与殷商的甲骨文相近，它们均带有记事图画的痕迹。只是由于金文铸造与甲骨文镌刻方法的差异，使金文显得更加圆润。

1.2.3 石鼓文

石鼓文，唐初期发现周秦刻在十个石鼓上的文字，高约二尺，径约三尺，共十首，计七百一十八字。分别刻有大篆四言诗一首，先秦刻石文字，因其刻石外形似鼓而得名，（如图1-16）。石刻现存故宫，是中国历史上现存最早的刻石文字。石鼓文字体不像甲骨文、金文那样有雄浑厚朴的大度之气，而是

图1-15 钟鼎文

图1-16 石鼓文

上承西周金文,下启秦代小篆,笔画圆劲挺拔、结构紧密浑厚、风格朴茂自然,是历代书家学习篆书的重要范本。

1.2.4 篆书

篆书包括大篆、小篆。

大篆是西周晚期普遍采用的字体。周宣王时,太史籀对甲骨文等古文字进行整理之后,作《大篆》十五篇,因其为籀所作,故世称"籀文、籀篆、籀书、史书"。因为大篆由甲骨文演变而来的,所以很多字与甲骨文很相似。大篆字体粗犷有力,厚重古朴,行款已趋向线条化,规范化(如图1-17~1-19)。

秦始皇统一中国后,命李斯等人在秦国原来使用的大篆籀文的基础上,进行简化和规范创造了小篆,小篆字体均圆整齐,上紧下松,布白匀称,带有图案的装饰美。

从古文到大篆,从大篆到小篆的文字变革,在中国文字史上具有划时代的意义,占有重要地位。

1.2.5 隶书

相传秦始皇时,有个叫程邈的小官因罪入狱,其入狱前曾当过县狱吏,负责文书一类的差事。程邈在狱中无事可做,而当时正值秦始皇推行

图1-17 刻写秦篆的石碑

图1-18 钟鼎文

图1-19 秦篆

"书同文"政策,当时使用的小篆不便于速写,而且费时费事,影响工作速度和效率。程邈以前身为狱吏,深知小篆难以适应公务,于是他在监狱中一心钻研,将小篆字体结构去繁就简,字形变圆为方,笔划改曲为直,改"连笔"为"断笔",将线条变为笔划,创造了更便于书写的隶书。

隶书的重要特点是笔画平直、结构方正,几种笔画较为固定,再有就是改造合体字的偏旁,并使它固定统一。这样就使得隶书较篆书易记、易写,适应了时代日益发展的要求(如图1-20~1-22)。

隶书的定型也有自己的发展过程。从大的方面说,隶书有秦隶和汉隶的区别。秦隶的形体,从出土文物中的权,量器的诏版上可以看到一些特点。这时隶书结体还是纵势长方的,字的大小不拘。有人称此隶为"古隶",西汉初期仍沿用这种字体。

隶书随着时代而逐渐改易,到了东汉,形成了定型的汉隶。特别是到了汉恒帝、灵帝时期(公元174~189),汉隶达到鼎盛时期,后世学隶书以汉碑为典范。汉隶定型的字体,主要是指此时期的字迹。

定型的隶书在书法上形成了自己的风格。在用笔上方中有圆,藏锋、露锋诸法具备;在笔画形态上出现了蚕头燕尾的特点,长横画有

图1-21 隶书诗句

图1-20 隶书

图1-22 隶书诗歌

图1-23 楷书词

蚕头，有波势，有仰俯，有桀尾；体势上，由纵势变为正方，又变为扁方的横式；结构上，中观紧收，笔画向左右开展，呈左右对称的"八字形"，固有汉隶"八分"的说法，所以端庄古雅，左右舒展，有均衡美。

隶书从用笔到结字所形成的风格，既庄严严整，又变化多姿。这种字体，上乘篆和古隶，下启楷书，用笔通行、草。所以隶书在书法上有继往开来的重要地位。

1.2.6 楷书

楷书也叫正楷、真书、正书。从程邈创立的隶书逐渐演变而来，更趋简化，横平竖直。《辞海》解释说它"形体方正，笔画平直，可作楷模。西汉开始萌芽，经过东汉，唐朝兴盛。一千多年来唐楷一直作为汉字的标准字体。

唐代的楷书，亦如唐代国势的兴盛局面，书体成熟、书家辈出，在楷书方面，唐初的虞世南、欧阳询、诸逐良、中唐的颜真卿、晚唐的柳公权，其楷书作品均为后世所重，奉为习字的模范（如图1-23）。

1.2.7 草书

草书的发展是从汉代开始的，由汉至唐是一度极盛的时期，形成了章草，今草，狂草和行草。它既具有自身的规律，又能抒发自我的情怀。今草是草书的主体，笔势连绵回绕，简约为本，点画相连，态势飞动，一气呵成，节奏强烈，行云流水，（如图1-24）。

图1-24 草书"寿"

1.2.8 行书

　　行书产生于西汉晚期和东汉初期,是介于楷书和草书之间的一种字体,兼有楷书字形易识,又兼草书书写快捷之长,所以至今与楷书一样成为常用字体。相传是后汉桓、灵帝时一位书法家刘德升所创,在当时,并没有普遍应用,直至晋朝王羲之的出现,才使之盛行起来。王羲之被尊为"书圣"。其特点为行笔劲速,节奏轻快,点画流动,用笔活泼(如图1-25~1-27)。

1.2.9 宋体

　　北宋的毕升发明了活字印刷,刻字时产生了一种横轻竖重,阅读醒目的印刷体,后称宋体。到了明代演变为笔划横细竖粗,字形方正的明体。当时民间流行一种横划很细,而竖划特别粗壮,字体扁扁的洪武体,如职官的街牌、灯笼、告示等都采用这种字体。

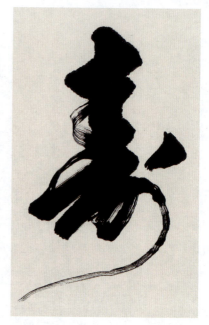

图1-26 行书2

图1-25 行书1

图1-27 行书3

图1-28 宋体

图1-29 宋体钢笔字

图1-30 细宋体

特点为横细竖粗、撇如刀、点如瓜子、捺如扫，笔划严谨，带有装饰性的点线，字形方正典雅，严肃大方，是美术字体之首（如图1-29～1-31）。

仿宋体

仿宋体是现代宋体的一种，又称为新宋，仿宋体是采用宋体结构、楷书笔画的较为清秀挺拔的字体，仿宋体由于笔画横竖粗细均匀，讲究顿笔，挺拔秀丽，所以适合手写，仿宋体常用于排印副标题、诗词短文、批注、引文等，在一些读物中也用来排印正文部分。

图1-31 宋体的八大笔画

1.3 → 拉丁文字的起源与发展

拉丁字母（如图1-32～图1-33）起源于图画，它的祖先是复杂的埃及象形字。大约6000年前在古埃及的西奈半岛产生了每个单词有一个图画的象形文字。而据史前遗迹的考古研究得知，人类在初民时期，已经初步具有对于事物的描绘能力，他们用身边的各种刻画材料来表达记忆或传达思想。这种刻画表达逐渐具有了单纯性图形的表达特征，进入了象形文字的萌芽状态。

拉丁字母经过了腓尼基亚的子音字母到希腊的表音字母，人们把最初不太完美的符号整理出来，整齐化、规律化、简练化，并慢慢固定下来。我们的祖先在远古创造文字时，除了遵守所代表的共同认定的含义之外，也考虑到文字的正确性、实用性和艺术性，并早已习惯把文字作为感情的象征。不过，从现今所能见到的象形字看，其含义大多数人还不了解，像古埃及的经文，地中海沿岸腓尼基人通商，吸取了他们的文化，创造了希腊字母，开始具备了现代拉丁字母的雏

图1-33 装饰性拉丁文字

图1-32 拉丁字母

图1-33 不同类型的拉丁文字

形。最初的文字是从右向左写的，左右倒转的字母也很多。最后罗马字母继承了希腊字母的一个变种，并与今天的拉丁字母非常相似，从而开启了拉丁字母历史上有现实意义的第一页。

1.3.1 古典罗马体

古典罗马体是公元1到2世纪与古罗马建筑同时产生的在凯旋门、胜利柱和出土石碑上的严正典雅、匀称美观和完全成熟了的罗马大写字母。文艺复兴时期的艺术家们称赞它是理想的古典形式，并把它作为学习古典大写字母的范体。在罗马市街头遍布古罗马建筑遗迹和纪念碑，精美的刻字碑铭随处可见（如图1-34）。

从拉丁字母形成开始，拉丁字母的字体就开始向美观实用的方向发展，罗马字体就是其典型代表。罗马字体与古罗马建筑同时产生在凯旋门、胜利柱和石碑上，这时的拉丁字母已经完全成熟了，他们的特点是：字脚的形状与纪念柱的柱头相似，和柱身十分协调，圆形轴线倾斜，字母笔画宽窄比例适当，饰线略呈弧线，构成了完美无瑕的整体。装饰性强、庄严典雅、匀称美观，被称作理想的古典形式，并把罗马字体作为学习古典大写字母的范体。

图1-34 创意装饰性字母

1.3.2 过渡时期的罗马体字系

一、维尼斯体

欧洲文艺复兴全盛时期，进行大批量的圣经复制，在15世纪中叶发明了金属活字，随后就在教皇领地斯比亚哥及罗马近郊的僧院里开始制造罗马体活字。由于印刷活字的出现，促进了拉丁字母形体的发展。笔形变的更加规范，开创了拉丁字母的新风格。字体的特点：字脚饰线呈杯状，较重。横与竖粗细差别不大。个别文字的笔画呈倾斜状（如图1-35、1-36）。

二、克罗伊斯塔古体

此种字体是根据简逊的手写本改制而成的。特点是M字顶有较长饰线；e的横画略倾斜；小写的升部和降部均加长；与简逊字体不同的是小写字母的p、q的饰线，简逊的略倾斜，克罗伊斯塔古体则是水平的。

三、加拉孟体

16世纪，欧洲各地有影响的印刷所继威尼斯活字之后，在全盘研究活字功能、纸质、油墨和可读性的基础上，开始正规研制罗马字体。过渡时期罗马体分为法兰西体系和英格兰体系，加拉孟体则是法兰西罗马体体系中的最优典型。加拉孟体后来为欧洲乃至全世界所摹制和加工，发展出一系列字体。

四、卡斯伦体

卡斯伦体是英格兰过渡期罗马系统的代表。当时过渡时期罗马体已登峰造极到盛期，现代罗马体已开始起步，卡斯伦体在法国大革命后才开始普及使用。特点：A字顶端呈凹形；c字上下均有饰线。

五、哥迪体

哥迪体的外形以文艺复兴时的字体为基础，加上风格多样的小写字，形成了美观而和谐的格调。是法兰西罗马体系统中较有影响的字体，其特点：字母C的收笔是尖的，没有饰线；Q的字尾是在圆形之外（底部）作波浪线。

六、帕拉提娜体

这种字体从外形上看属于古罗马系列。竖划和横划粗细大体一样，M、W比较宽，有大面积的内白空间，如D、O、G。饰线两端略带方头，E、F的中横没有饰线，C和Q的饰线和字尾与哥迪体相近。帕拉提拉体被认为是文艺复兴后期的设计，是最后带有古罗马体风格的字体，之后便是现代罗马体的时代了。

图1-35 过渡时期的罗马体文字

图1-36 手绘立体拉丁字母

1.3.3 现代罗马体字系

一、迪多体

1770年，在美国宣告独立，英国工业革命不断深入的变革时期，在巴黎开办活字制造厂的迪多家族创造了更富新意的罗马体。迪多精心制作的这套字体，既有传统字体的余韵，又富有变化，被广为使用。迪多体也是现代罗马体中比较有代表性的字体，他将老罗马体的饰线由曲变直，横竖的粗细对比强烈，圆形轴线垂直，带有浓烈的人工几何画法的味道。最大的特点是W的字面极宽，相当于两个V字母连一起。

二、波多尼体

1787年，几乎与迪多同时期，著名的意大利人G.B.Bodoni在意大利以理论为基础设计出具有决定性意义的现代罗马体，这就是现代罗马体的权威代表波多尼字体。

波多尼手写字体忠实的写出制成图并雕刻成罗马体的印刷活字，使字体风格大为改变：饰线曲直，笔画粗细比较分明。实际上他开创了近代字体改革之风。

特点：饰线略长，增加了字母的连贯性，横画与竖画对比较强，比例为1∶6，即横1竖6.M字面较宽，W是两个V重叠而成，J比其他字母长，Q的字尾是先垂直向下再往右转向水平，图形轴线垂直，字脚与竖画相接处呈直角，字脚为直线。（如图1-37～1-41）

图1-37 过渡字体示意图

图1-38 纤细的拉丁字母

图1-39 无衬线的字体设计

图1-40 拉丁标题的海报设计

图1-41 粗黑的拉丁文

1.3.4 方饰线体

方饰线体出现于19世纪，早期主要运用在巴黎街头的广告，其特征是：线条粗重，字脚饰线呈短棒状，字形沉实坚挺，风格粗犷。由于其短棒状矩形字角很像埃及神殿固定大柱的柱台，又称"埃及体"。

方饰线体系列可分为三种：①方饰线．饰线与字划同粗，方头，上、下饰线水平。②柱台形饰线．与古罗马体的饰线相似，饰线上边与竖划以弧线相连，弧线以下加厚。③超方饰线．饰线的高度超过竖划宽，内含空白减少（在长形字上多见），（如图1-42～1-43）。

1.3.5 无饰线体

在中国无饰线体通常被称之为黑体或者等线体。无饰线体的种类很多，最具有代表性的应该算是黑尔维卡体。它是由万丁杰1957年制作的，是字体使用率最高的字体之一。无饰线体不仅醒目，而且容易书写，制作上也比较省事（如图1-44～1-45）。

图1-42 方饰线体

图1-43 方饰线体的创意字母

图1-44 无饰线体创意拉丁字母

图1-45 无饰线体的拉丁字母

1.4 → 文字的功能

随着社会的发展，文字不仅仅只作为交流的工具，更是信息传播、文化传承的重要工具。

1.4.1 信息交流与知识传播

文字的出现是为了解决人们之间交流的问题，从最早的象形文字到现代简化文字的形成，使人与人之间的交流顺畅、方便，超越了时间与空间的限制。

通过文字，可以表达出内心复杂的情感，自然的美妙、科技的先进等等。我们如今看到的书籍、网站，都是靠文字的编排将需要传达的信息有效、迅速的传递给受众（如图1-46～1-49），文字具有易读易懂的特性，它能够从根本上准确、有效的将信息传递出去。

图1-47 书籍封面与内页的文字编排

图1-48 国外报纸页面

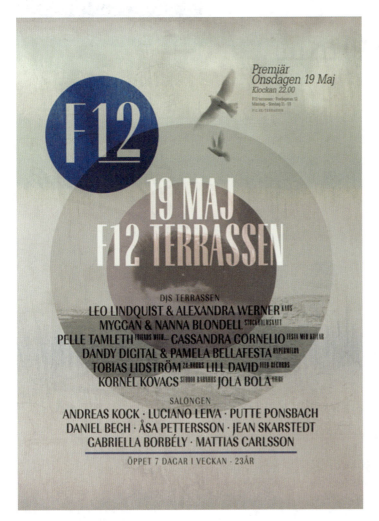

图1-46 突出标题文字的海报设计

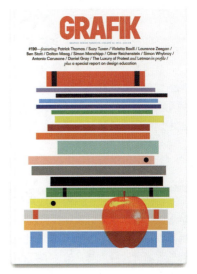

图1-49 创意海报

图1-50 阿拉伯文字

图1-51 创意手绘拉丁文字

图1-52 PUMA标志设计

图1-53 麦当劳咖啡logo

图1-54 必胜客logo

1.4.2 文化传承与象征

文字是知识的载体,不同地域、国家都有属于自己的文字,人类经过几千年的进步与发展,文字已经成了各个国家、民族或者宗教等特有的文化、性格,它代表着一个国家文化传承与象征。例如:汉字代表着华夏文明,阿拉伯文字代表着伊斯兰文化等等(如图1-50)。

1.4.3 形象符号与视觉吸引

现在的文字不仅仅是一种交流的方式,也可以是现代商业中的形象宣传,如同标志一样,代表着一个企业的形象和认知度。一个好的文字宣传可以作为品牌宣传的形象符号,文字稍加设计便可以烘托出主题,以个性醒目的形象展现在人们的眼前,在记住文字的同时也会增加对品牌的认知度。

如图(1-51~1-54)都是品牌的标志,都是以文字为主体设计出来的。当我们谈起这些品牌时,便会呈现出明确的文字形象,这就是文字的魅力所在。另外,在英文字母中,除了每个字母自身代表的意思外,越来越多的设计者将其以形象的象征意义和强烈的视觉效果展现在人们的眼前,从而来吸引公众对品牌的认知度,尤其是我们熟知的麦当劳,简单醒目的"M"让人印象深刻。

1.5 → 什么是字体设计

文字是一种传递信息、记录语言的符号，可以利用文字"形"的千变万化来展现其魅力与含义。随着现在新技术的不断涌出，字体的样式也更加丰富。

1.5.1 字体设计的定义

字体设计可以理解为文字的设计，意为对文字按视觉设计规律加以整体的精心安排。

字体设计的主要功能是为了传播视觉信息，根据实际的需要，利用文字的笔画要素，在保证美观的视觉效果的基础上对其进行生动、形象、统一的设计。

设计者在对文字进行设计的时候，不仅仅要对文字的外表进行改动，同时要有将司空见惯的文字融入新的情感和理性化的能力，让文字的内在与外在同时拥有"美"这个特性（如图1-55～1-58）。

图1-56 图文结合的海报设计

图1-55 趣味文字为主的海报设计

图1-57 创意编排的海报设计

图1-58 中国风的字体设计

在平面设计中，字体的设计与应用不仅可以表达作者的思想概念，而且也兼具有视觉识别符号的特征，它不仅可以表达概念，同时也通过视觉的方式传递信息。对于现代设计而言，字体设计是不可分割的一部分，字体的美感，文字的编排，对版面的视觉传达效果有着直接影响（如图1-59～1-60）。

但无论字体是如何设计，重要的是要保证字体的识别性，否则就忽略了文字的主要功能，不能识别的字体便失去了原本的意义，在设计中，必须要考虑到字体的整体效果，给人清晰、美观的视觉感受。

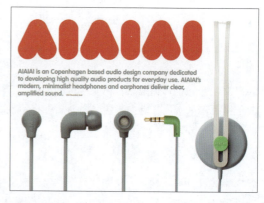

图1-59 商品宣传的平面广告

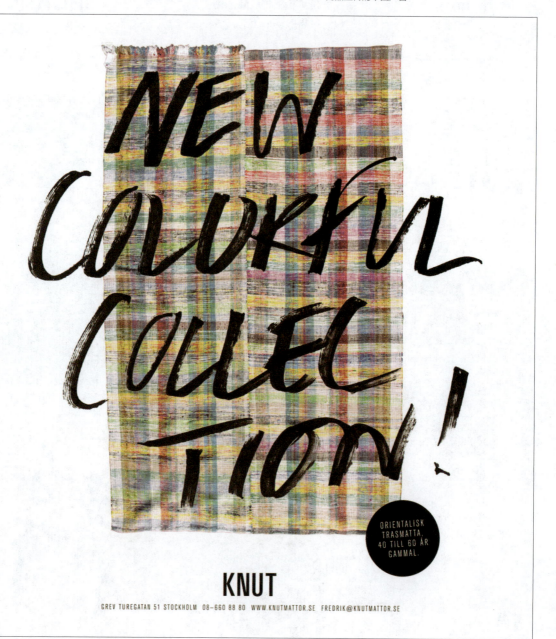

图1-60 以文字为主要元素的平面设计

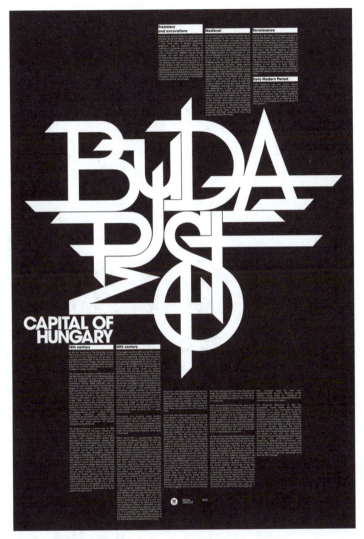

图1-61 黑底白字的海报设计

图1-62 冰淇淋的创意广告

图1-63 随意的字体设计海报

1.5.2 字体设计与书法字体的区别

字体设计主要功能是传播视觉信息，要求设计者根据实际需要，利用文字的笔画要素，对文字进行生动且统一的设计编排，（如图1-61~1-63）。中国书法是在汉末魏晋时期出现的，从字体类型上来分，主要有篆、隶、楷、草、行五类，是用纸笔工具手写下来的字体，是个人感情的流露。书法字体与字体设计的区别在于：书法是具有表现性与主观性的，书法作为一门艺术，主要为了体现创作者的气质与心境（如图1-64）。

1.5.3 印刷体与书写体的区别

印刷体是指汉字在书籍、报纸、杂志等印刷品上出现的字体形式，它是为读者阅读服务的，在笔画、结体上都是以醒目舒适、节省视力为第一要义。如以印刷体中用得最多的宋体为例，它横细竖粗、结体端庄、疏密适当、字迹清晰。读者长时间阅读宋体，不容易疲劳，所以书籍报刊的正文一般都用宋体刊印。

图1-64 钢笔手写文字

书写体是在手书体的基础上装饰加工而成的，也是斜体进一步发展的结果。与其他字体相比，它能够较多地显露设计者的特殊风格和工具性能（如钢笔、毛笔、油画笔和炭笔等）。它的特征是有着倾斜的角度和表现出运动的姿态，是一种活泼自由、号召力很强的广告字体（如图1-65~1-66）。

图1-65 钢笔书法欣赏

图1-66 毛笔书法欣赏

1.6 → 无处不在的字体设计

1.6.1 字体设计存在于所有设计领域

字体设计存在于我们日常的各个角落，字体设计广泛应用于标志设计、商品包装设计、海报设计、书籍装帧设计、网页设计、展示设计、动漫设计等领域。只要稍加留意就会发现字体设计已经融入了我们生活的很多细节，在这些领域中字体设计都起着举足轻重的作用（如图1-66~1-69）。

图1-66 海报设计欣赏

图1-67 海报设计欣赏

图1-68 包装设计欣赏

图1-69 封面设计欣赏

1.6.2 视觉传达设计的核心元素

字体的主要功能是传达信息，而之所以要对字体进行精细设计，是为了通过一定的艺术手段，增强画面的视觉冲击力，从而有效的传达信息。由于文字兼具"信息载体"和"视觉图形"的双重身份，所以越来越多的设计师以文字来作为视觉设计的核心元素。这样既能传递信息又保证了画面的美观性。（如图1-70～1-73）都是以文字为主体元素的平面设计。图形化的文字生动有趣、简洁大方，结合文字所传递出的信息加以设计，既具有创造力又富感染力，所以深受大众喜爱。

图1-70 平面设计欣赏

图1-71 平面设计欣赏

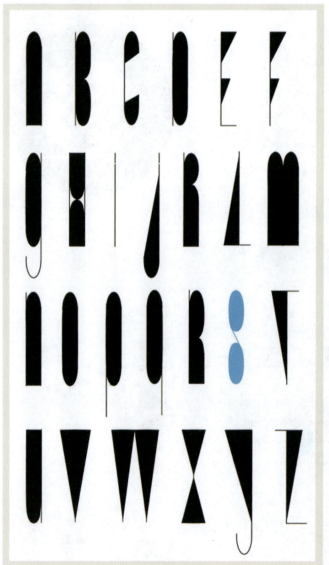

图1-72 平面设计欣赏

图1-73 平面设计欣赏

字体设计与实战

第 2 章

字体的结构与形态

● 主要内容：

本章主要讲授的是文字的两大类型汉字与拉丁文的结构、分类、书写规律。

● 重点、难点：

认识汉字与拉丁文的类型。掌握两大类型文字的结构与特征。

● 学习目标：

能够对汉字与拉丁文字的每个分类进行了解，熟悉知每个字体的区别和特征。不仅需要认识还能够设计出来。

2.1 → 常见文字的两大类型

虽然早期人们用来记事的方式大致相同，大体都经历过结绳记事和图画文字这样的阶段。但是由于地域、生活环境、文化发展的不同，文字也形成了不同的形体。

2.1.1 汉字

基于现存的古代文献记载和现已得到确认的考古发现可以推断出汉字至少有五千年的历史。而汉字的起源就是中国古代文明的开端，所以通常我们说汉民族有五千年文明史。

根据考古和文献记载可得知汉字起源于新石器时代仰韶文化时期。大约公元前4000年到公元前2000年开始进入字符积累阶段，商代已形成相当系统的文字体系。

汉字源于图画，所以在甲骨文中以象形文字为主，而这些象形文字又成了构字的字根，形成汉字的主要构字方式——形声和会意，同时也确立了汉字特有的方块形体，使方块字成为中华文字的象征。（如图2-1~2-4）

汉字在几万年的演变过程中出现了众多分枝。新中国成立后国家在20世纪50年代组织专门机构对汉字的形音义进行了规范，俗称"简体字"。50年代以前的汉字俗称"繁体字"并通过《新华字典》、《现代汉语词典》等工具书普及推广。在这些工具书上并列简化汉字和繁体字。目前简体字在中国内地使用，新加坡、马来西亚、印度尼西亚等东南亚地区、港澳台等地区仍使用"繁体字"。

图2-2 上下结构的汉字

图2-3 半包围结构的汉字

图2-1 中国书法作品

图2-4 左右结构的汉字

2.1.2 拉丁文字

拉丁文（又称罗马文）于公元前六世纪形成，是音素文字，由左至右行文，以单词的形式成文，中间以空格划分（如图2-5～2-8）。

拉丁文经发展成为天主教（包括基督教）的教文，普及于天主教国家。在近现代，不少国家或民族在英美的影响下开始使用拉丁文，许多原来没有文字的地区也开始在拉丁文的基础上创制自己的文字。拉丁文字已经成为了世界的标准文字。如今，它主要使用于大部分欧洲、美洲、南部非洲、东南亚和大洋洲。

拉丁文字是以拉丁字母为主要元素构成的文字的统称，它包括英语、法语、意大利语等欧美语言文字。拉丁文字体系由26个结构简单、均匀的字母组成，便于构词和连写，又被称为线性文字。

在使用拉丁字母的国家中，深绿色表示官方文字。中国在1605年（明朝万历三十三年）出现的第一个汉语拼写方案就是采用拉丁字母；1958年开始使用的汉语拼音也是以拉丁字母为基础的。1949年后，中国各少数民族所创制的文字也是以拉丁字母为基础。

图2-5 26个拉丁字母

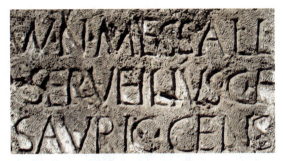

图2-6 石刻的拉丁字母

图2-7 拉丁字母的结构对比

图2-8 不同拉丁字母的表格对比

2.2 → 汉字设计的基本要求

2.2.1 汉字的结构特征

汉字是由点、横、竖、撇、捺、提、折、钩这八个笔画构建而成的。字体之间的区别便在于这些笔画上的变化,例如圆体的笔画粗黑一致,在拐弯处和笔触的末端都做了圆角的处理,让字体看起来简洁大方却不生硬,带有一丝柔和的美感;黑体的笔画也是粗黑一致的,区别在于没有圆角,所以与圆体相对于黑体给人一种简洁理智的感觉。

我们在设计字体的时候需要结合笔画的特点来加以设计,让字体的样式丰富多样又具有独特个性,(如图2-9~2-12)。

图2-10 "雨水"的意向书写

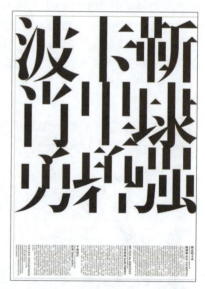

图2-11 汉字的虚实表现

图2-9 标准的汉字书写

图2-12 笔画的拆分设计

静水流深,沧笙踏歌

图2-13 创意简宋体

静水流深,沧笙踏歌

图2-14 方正雅宋

静水流深,沧笙踏歌

图2-15 方正大标宋简体

静水流深,沧笙踏歌

图2-16 汉仪超粗宋

2.2.2 汉字的基本种类

汉字的基本字体包括宋体、黑体、楷体等。宋体、黑体、同时也是印刷字体，是报刊、书籍等印刷品最基本和最常用的字体，除了笔画要求十分严谨外还特别强调字型大小，黑白关系和艺术风格的和谐统一。

1. 宋体

宋体又称明体，是最适应印刷术的一种汉字字体，所以，宋体是在印刷中应用最广泛的字体，而宋体也有很多不同版本，（如图2-13～2-16）。宋体字的字形方正，笔画有粗细变化，一般是横细竖粗，末端有装饰部分（即"字脚"或"衬线"），点、撇、捺、钩等笔画有尖端，属于白体，常用于书籍、杂志、报纸印刷的正文排版，阅读时能够给人舒适醒目的视觉感受，（如图2-17）。

2. 仿宋体

仿宋体是一种采用宋体结构、楷书笔画的较为清秀挺拔的字体，笔画横竖粗细均匀，常用于排印副标题、诗词短文、批注、引文等，在一些读物中也用来排印正文部分。仿宋体源于雕版书体正文，因其字体秀丽整齐，清晰

图2-17 宋体的招贴宣传

美观,刚劲有力,容易辨认,所以深受人们喜爱。我们常见的各种展览会的前言、后语、说明文字及墙报、黑板报、书刊的注释,产品说明书大多用仿宋体,特别是工程制图上国家规定的工程字就是长仿宋体。

3.黑体

黑体字又称方体或等线体,没有衬线装饰。字形端庄,笔画横平竖直,笔迹全部一样粗细,结构醒目严密,笔划粗壮有力,撇捺等笔画不尖,使人易于阅读(如图2-18~2-21)。

黑体适用于标题或需要引起注意的按语或批注。汉字的黑体是在现代印刷术传入东方后依据西文无衬线体中的黑体所创造的。由于汉字笔划多,小字的黑体清晰度较差,所以一开始主要用于文章标题。

4.美黑体

美黑体创建于我国50年代,它吸收了黑体、宋体的某些特征,字体外形呈长方形,庄重醒目、新颖大方,适用于标题文字。美黑体的主要笔画平头齐尾,而点、捺、提的笔画形态与横细竖粗的特征又融入了宋体字的变化(如图2-22)。

图2-18 黑体的笔画

人生若只如初见,何事秋风悲画扇

图2-19 方正正纤黑

人生若只如初见,何事秋风悲画扇

图2-20 方正正中黑简

人生若只如初见,何事秋风悲画扇

图2-21 汉仪粗黑

人生若只如初见,何事秋风悲画扇

图2-22 方正美黑简体

图2-23 米粒简准圆

图2-26 汉字的创意设计

图2-24 华康简楷

图2-25 汉仪行楷简

5.圆黑体

圆黑体由黑体演变而来,它将黑体的方角变成了圆角,方头变成了圆头。点、撇、捺、挑、钩略呈弧线,并稍微加长。圆黑体与黑体虽然字形一样,给人的视觉感受却有所区别,黑体给人厚重沉稳的感觉,而圆黑体的粗圆风格给人厚重而灵活的感觉(如图2-23)。

6.楷体

楷体也叫正楷、真书、正书。是一种模仿手写习惯的字体,笔画挺秀均匀、字形端正,(如图2-23~2-25),广泛使用于学生读物、批注等。

计算机技术的广泛应用推动了印前领域的快速发展,设计师可以根据具体需要设计出形态各异的"新字",并能很快地印制成品(如图2-26~2-28)。文字形态得到了彻底解放,出现了专门从事字体设计制作的机构和公司。

2.2.3 汉字的书写规律

在我们幼时学习写字的时候,老师便告诉我们,字要写的横平竖直,方方正正,所以那时我们对汉字的印象便停留在汉字是方块形的。但实际上汉字并不一定都是方形,有许多的汉字结构都非常复杂,左右上下结构都会有所差异。文字的内部结构大多数都是由

图2-27 汉字的标志设计

图2-28 招贴设计

图2-29 汉字招贴

图2-30 汉字招贴

图2-31 汉字招贴

单笔组成的部首,再由部首和部首结合成字。常见的结构形状分为三角形、圆形、菱形、梯形等等。汉字的书写以及设计都讲究笔画之间的编组和结构上的平衡统一,一般遵循以下几点结构规范:

1. 先主后次

汉子中的点、横、竖、撇、捺、挑、钩等基本笔画是从汉字"永"中衍生出来的。"永"字包含了汉字的所有笔画以及书写规则。

我们在书写汉字时,要遵循先主后次的书写规则。笔画中能够起到支撑作用的被称之为主笔画,而其他没有支撑作用的就是次笔画。只有先确定了主笔画的位置才能控制好文字的整体结构,然后再去书写次笔画,这样书写出的文字结构紧凑、空间合理(如图2-29~2-31)。由于汉字笔画的繁简不一样,在结构上会出现不平衡的现象,结构饱满的汉字如"国"、"周"等给人膨胀的感觉,要将外轮廓适当地缩小。

汉字中有许多平衡感很强的汉字,只要找准他们的中线,就

能设计出稳重舒展的字形，比如我们幼时学习写字的"米"字格、"田"字格等，（如图2-32）。

2. 上紧下松

字体都具有自己的重心，上下结构的字体当然也不例外，如果其重心错位，那么整个汉字看起会失去平衡性。因为视觉因素的关系，人们看到的视觉中心往往略高于字体的几何中心。针对这一现象，在进行汉字书写时，上下结构的文字应该注重对平衡的把握，避免出现头重脚轻的效果。一般在字体的上部分笔画会收紧，减少体积量；下面的笔画会舒展开，增加面积，使整个字体的重心平衡。

3. 横细竖粗

这样左右结构的字体主要应注意笔画之间的穿插。要合理地利用笔画之间的空间虚实，使笔画和谐共处，遵循左小右大的原则，注意笔画之间的比例，让字体看起来平衡且富有节奏感（如图2-33）。

4. 协调统一

文字的笔画千变万化、繁简悬殊，但是不论是笔画简单还是复杂的文字都应该做到视觉上的和谐统一，（如图2-34）要善于利用错视觉的现象，将文字的笔画分布得均匀、合理，笔画与笔画之间的比例、间隙、粗细都应该有一定的调整，这样文字才能具有稳定

图2-33 整体美观的字体书写

图2-32 道德宣传海报设计

图2-34 协调统一的字体设计

的结构和视觉上的统一（如图2-35~2-36）。

5.黑白调整

这里的黑白调整指的是笔画与留白的空间调整，由于人们视觉上的差异影响，当汉字笔画比较多的时候，感觉会离人比较近，会给人一种厚重的感觉，而笔画比较少的文字给人的视觉感受会比较轻，如果这两种文字放置在一起就应该对字体的黑白进行一定的调整。要想视觉上的黑白均匀，就应该遵循少笔粗、多笔细的原则，做到疏粗密细，保证字体的整体美观（如图2-35）。

6.重心调整

书写的重心是很重要的，当处理不当时，字体会产生各种重心不稳定的情况，我们在书写文字的时候要注意笔画的横竖、粗细、长短、正斜等问题。不同文字往往存在差异的结构特征和笔画线条，掌握好字体的各种结构和特征，能够帮助我们深入把握字体的重心，便于合理地进行调整处理，使字体呈现出协调稳定的效果（如图2-36）。

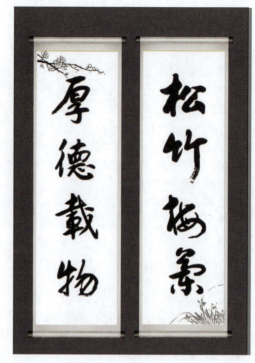

图2-35 书写的对联

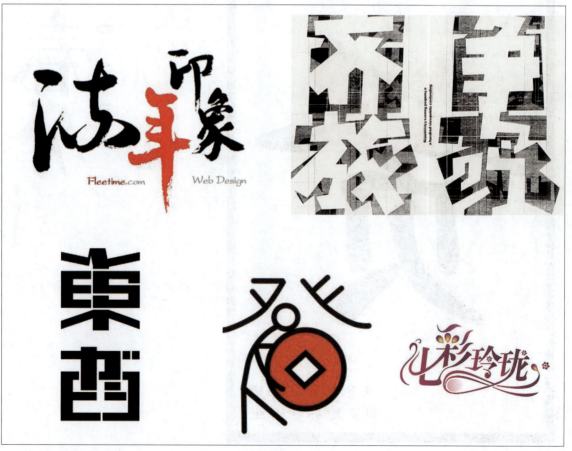

图2-36 创意设计字体

2.3 → 拉丁文字设计的基本要求

拉丁字母是以A到Z的26个字母组成的，有大写字母和小写字母之分，在书写也上也有着明显的差异。由于拉丁字母的笔画较为简单，书写起来也很容易，从而导致了它像汉字一样，有着多种不同的书写方式。下面我们简单介绍一下拉丁字母的结构与形态特征。

2.3.1 拉丁字母的结构特征

拉丁文字的26个字母有大写字母和小写字母之分，与中文汉字的结构有明显差异，从最初的古希腊、古罗马风格，到古埃及体、哥特体，再到尽头的无衬线字体，经过漫长的发展演变，拉丁文字的字体种类虽然纷繁多样，但大多数字体都有共同的、确定的基本结构（如图2-37～2-39）。

图2-38 手绘装饰拉丁文

图2-37 简约风的海报设计

图2-39 简单无衬线拉丁文

图2-40 欢乐温情的海报设计

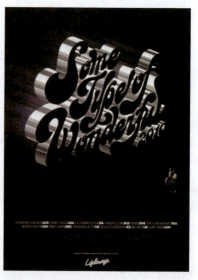

图2-41 立体光影的字体设计

图2-42 装饰性单个字母设计

图2-43 血腥元素的字体设计

我们从拉丁字母的笔画结构与造型结构来欣赏拉丁字母
1. 拉丁字母的笔画结构

拉丁字母是一种几何形的结构，书写宽度并没有明确的规定，笔画多为圆弧形或者直线，可以概括为方、圆、三角3种。拉丁字母的字体笔画简洁、连贯，讲究一气呵成，本身就具有整体统一的美感。按照字母书写的三种几何形状为基础，我们对文字的笔画进行有效的调整，使其统一协调美观，（如图2-40～2-43）。有了这些了解书写者可以根据拉丁字母的特征进行有规律的处理。

2. 拉丁文字的造型结构

对于汉字的点、横、竖、撇、捺、挑、钩这些听起来就很复杂的笔画来说，拉丁字母的结构算是很简单了。但拉丁字母的造型却有着很丰富多变的创造形式，拉丁字母善于利用错觉，使其字体的造型结构达到尽善尽美的视觉效果。

拉丁字母在书写时有一条书写基线，所有字母都排列在这条线上，这种固定而准确的结构有着和谐的比例关系，通过适当的变化，产生各种完美的造型，使拉丁文字的造型结构能够呈现出灵动、流畅的韵律结构，产生和谐自然的动感美。

2.3.2 拉丁文字字体的基本种类

拉丁字母分为两大类型，衬线体与无衬线体，像Times、Times New Roman等都是属于衬线体，而Arial、Helvetica则属于无衬线体。

1. 衬线字体

衬线指字母笔画结构之外，边缘的装饰部分。衬线体分为旧式衬线体、过渡衬线体、现代衬线体、粗衬线体。衬线体的每个字母在笔画开始和结束的地方都会加上一些修饰，这个修饰多种多样，与笔画粗细的对比差异会使字母之间产生精密的联系（如图2-44～2-47）。

衬线字体的易读性较高，可以避免行与行之间的阅读错误，能够给人以严肃、精致的视觉感受。而且衬线体的书写很规范，很适用于编排印刷。在传统的正文印刷中，普遍认为相对于无衬线体来说衬线体能带来更佳的可读性，尤其是在大段落的文章中，衬线增加了阅读时对字母的视觉参照。

图2-45 可爱衬线字体

图2-46 简约的衬线字体

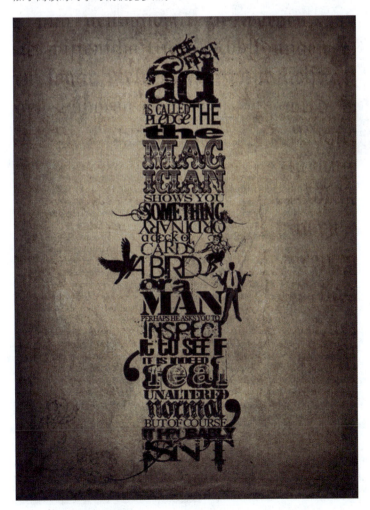

图2-44 中轴线对称的字体设计

图2-47 个性的衬线字体

图2-48 纤细简洁的无衬线字体

图2-49 粗黑的无衬线字体

图2-50 滴墨的字体设计

图2-51 钩边的字体设计

2. 无衬线字体

无衬线字体是相对于衬线字体而言的，是指字体的每个笔画结构都保持一样的粗细比例，没有任何的修饰（如图2-48～2-51）相比严肃正经的衬线体，无衬线体给人一种休闲轻松的感觉。随着现代生活和流行趋势的变化，如今人们越来越喜欢用无衬线体，因为他们看上去"更干净"。无衬线字体分为哥德体、新哥德体、古典体、几何体。

哥德体是早期的无衬线字体设计，如Grotesque或Royal Gothic体。新哥德体是目前所谓的标准无衬线字体，如Helvetica（瑞士体）、Arial和Univers体等等。过渡无衬线体常被称为"无名的无衬线"体。古典体是无衬线字体中最具有书法特色的，具强烈的笔画粗细化和可读性。几何无衬线是基于几何形状，通过鲜明的直线和圆弧的对比来表达几何图形美感的一种字体。

无衬线字体简洁流畅、力度丰富，能过给人一种轻快、现代的视觉感受，因此无线字体大多被运用在标题或较短的文字段落上，或是一些较为通俗的读物中。

2.3.3 拉丁文字的书写规律

拉丁文字的书写讲究笔势上的统一，让字体达到均匀、安定、美观、统一的视觉效果。由于拉丁字母特殊的几何结构形体，在书写上一定要注意笔画线条上的流畅完整，以及笔画的大小粗细（如图2-52～2-53）。

拉丁字母因为有字符差，因此一般只对纵向比例进行限定。通常用五条平行的引导线将字母分成四个部分。这五条引导线分别是基线、X线、大写线、上沿线和下沿线。基线和X线之间的部分被叫做X高，它是四个部分中最主要的。

1. X坐标

X坐标使拉丁文字有了一个相对标准的尺寸，由于字母X的顶部和底部都是平整的，且与字母主体高度吻合，故字母X被用来作为字母高度的单位。X坐标轴由基线、高度、上位线和下位线组成，可以保证字母主体高度的协调统一。五条引导性划分的四个部分比例直接影响着字体的风格。

图2-52 带有厚度设计的拉丁文

图2-53 简单趣味的拉丁文字

图2-54 炫酷个性的拉丁文

2.绝对尺寸和相对尺寸

　　绝对尺寸说的是字体之间虽然高低不同，但有个绝对标准的相同平均磅值，字体的磅值是通过上下笔画之间坐标线的距离来测量的。相对尺寸则是指特定的字体尺寸是相对的，而非绝对的。这种尺寸通常被用来设定破折号、分数符号和空间比例等，有着明显的实用性，当字体变大或缩小时，空间也会跟着发生变化（如图2-54~2-55）。

图2-55 风味幽默的拉丁文设计

字体设计与实战

第 3 章

字体的设计方法与风格表现

● 主要内容：

本章主要讲授的是字体的设计方法以及字体的风格表现。

● 重点、难点：

了解不同字体的设计方法，并且知道不同字体所带来的情感表现。结合字体风格，巧妙的将两者运用在一起。

● 学习目标：

能够根据风格表现设计出相应的字体；根据设计主题来设计出符合的字体设计。

3.1 → 字体设计的方法

3.1.1 笔画调整

字体设计的方法多种多样，其主要目的都是为了将字体进行变换，突出笔画或者是整个字体形象，让字体能够有种强烈的视觉冲击效果。

笔画设计是针对文字的笔画加以设计，让每个笔画都富有个性，改变原先字体的死板与乏味，这样的字体应用更加能够让作品锦上添花。

1. 改变笔画细节

将笔画原有的细节形态，比如对汉字主要的点、撇、捺、提、钩等笔画做一些调整（如图3-1～3-4）让文字更加活跃，或者更加符合主题需要。

图3-2 调整笔画的标志设计

图3-3 文字连笔设计

图3-4 书法风格的字体设计

图3-1 改变笔画细节的字体设计

图3-5 实心字体的海报设计

图3-6 图形化文字的海报设计

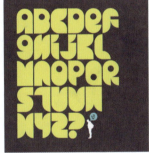

图3-7 实心文字的编排设计

2.将笔画图形化

文字的笔画不再是单一的形态，我们可以改变笔画固有的形体来创造出各种独特的笔画形状来吸引人们的目光。笔画的形态需要根据主题内容来设计才能起到很好的视觉效果。字体的形态笔画是根据字体自身的笔画来进行修改，以醒目、突出、甚至是夸张的形象展现在人们的眼前（如图3-5～3-8）。我们可以将笔画图形化，让笔画看起来更简练、统一、整体。例如直线的造型可以让文字看起来更肯定、坚决、适合城市现代化表现；而曲线的图形让人觉着更加的轻松、愉快、自由，这样的字体适合于以女性、儿童为主题的画面上，能够营造出轻松自由、可爱活泼的风格。

图3-8 文字的图形编排

3.1.2 断笔与连笔

此处的断笔与连笔就好似书法中的枯笔、连笔。断笔指的是后面的笔画没有接在前面的笔画上,这样的字体能展现出一定的空间感,给人一种随意洒脱的视觉感受;连笔是指字体中的笔画相互连接在一起,笔画之间流畅、自然、一气呵成。

不论是哪种方法都是将原先简单的字体稍加设计,展现出与众不同的特点,以一种新形象面对大众。(如图3-9~3-11)。

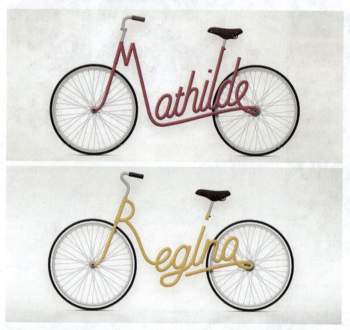

图3-9 拉丁字母的连笔创意

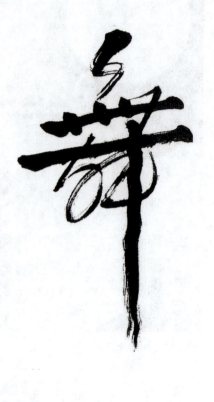

图3-10 书法设计中的连笔

图3-11 毛笔的书写

3.1.3 文字的距离感

1. 拆分

拆分是字体变形的方法之一,也是比较容易理解的一种字体设计。字体拆分的意思就是说在原有的基础造型上,对字体的笔画进行分解,然后再依照你所需要的形式来进行拼接,组成一种另类、独特、新颖的新造型(如图3-12)。

2. 分散

当字距扩大到使文字成文独立的块面后,字形便可以当作一个有趣的图形使用了,可以很好地装饰画面(如图3-13)。如果是汉字的话,分散出的单个汉字更加具有抓住眼球的效果,其单个文字的意义也会更加强烈。

3. 靠拢

文字与文字紧密的联系在一起形成一个面,能够增加文字在画面中的力量感和张力(如图3-14)。

4. 字形叠加

叠加是指字体与字体之间或者字体与图形之间相互重叠的表现手法。叠加可以使图形产生三度空间感,具体方法为通过各种不同的形式,以衬底的手法来处理文字与文字、图片之间的实形与虚形,增加了文字的设计内涵与意念,突出文字的某一笔画或者全部。字体与图形之间的搭配组合,可以让简单的字体变得丰富多样起来。

图3-12 拆分组合的文字设计

图3-13 单个字母独立分散的海报设计

图3-14 文字靠拢的海报设计

图3-15 浓稠颜料为主题的字体设计

图3-16 加入趣味图形的文字设计

图3-17 渐变光影的文字设计

图3-18 添加素材的文字设计

3.1.4 趣味装饰

现在我们所接触到的字体不仅仅是对信息的传递，以及事情的记载，它也起到了一定的装饰作用，通过对笔画的装饰设计，让文字呈现出斑斓夺目的形象。装饰性的字体是很受大众喜爱的，不仅拥有美观大方的特点，也便于识别阅读。不受刻板约束的笔画限制，让字体更加具有趣味性、生动性。甚至单单是文字就能组成一幅好看的画面、并且直观的向大众传递着信息。

如图（3-15~3-18）利用了丰富的颜色以及图形、纹饰对笔画和外形进行了修饰，使文字突破了单纯的线条样式，变得丰富。图3-15巧妙的利用了颜色的渐变以及字体空心设计让文字的字形显现出了垂滴的效果，虽然识别性不是很高，但单单作为文字装饰来说是很不错的作品。而图3-18俏皮的外形以及纹饰添加让文字展现出了活泼可爱的效果。

3.1.5 共用相关

共用指的是两个或两个以上的文字，他们的笔画是共用的，并且每个文字也是独立存在的。这样的设计能够产生一种统一感与整体感。而且这种设计手法运用在汉字里面可以起到"一语双关"之妙，在有限的空间中表现出更多的内涵（如图3-19～3-23）。整个画面会以一种文字、图片相互依存的形象展现在大众眼前，使作品富有强烈的视觉效果与个性创意，能够很好的吸引人们的目光。

图3-19 图文共画

图3-20 "财"字的寓意书写图　　图3-21 "淘金"字的寓意书写　　图3-22 文字连笔设计

图3-23 文字图形的字体设计

图3-24 文字与染料并存的字体设计

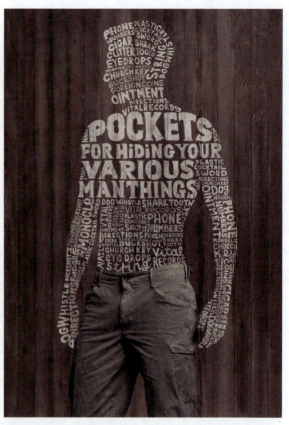

图3-25 以人形为轮廓的文字编排

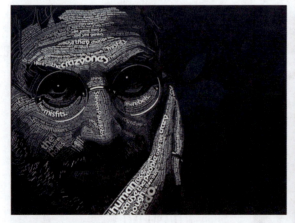

图3-26 文字的创意编排

3.1.6 借形

　　字体的借形设计指的是把不同物形的某一部分运用到字体的基本形态中，用图案或者是图形的样式展现笔画结构（如图3-24～3-27）。借形不是单纯拼凑就可以的，需要发挥想象力与联想，将字体的外形特征与图形链接在一起，这样的字体才能生动形象。合理的运用字体的借形手法，有利于在视觉传达的过程中突出文字，以简单有趣的形式将信息传递给大众。

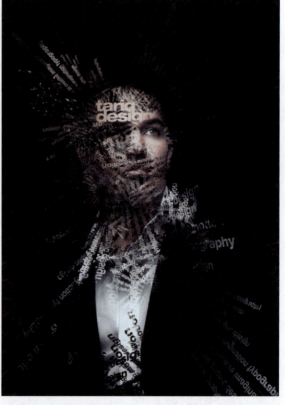

图3-27 发挥想象力的视觉文字

3.1.7 造型设计

所谓的造型设计,就是对文字的外观进行设计,不同造型的字体则具有不同的个性和魅力,表达出的视觉感受以及心理感受都是不一样的。字体造型的多变化决定了它所使用的场合(如图3-28~3-31)。

在字体设计中,大小尺寸等展现形式也各不相同,不同大小的文字效果对文字的传播以及辨识都有着很重要的影响;各种造型、材质、空间等表现出的视觉效果也是大不相同的。随着社会文明的发展,字体的艺术性也显得更加重要,丰富多样化的字体不仅美观大方、精致实用,还可以给人留下深刻的印象。

图3-28 几何拼接的拉丁字母

图3-29 倾斜排列的字体设计

图3-30 小丑头像的造型设计

图3-31 "S"字母的创意

3.1.8 实心设计

实心的字体设计指的是将文字的外轮廓作为字体的主体,用简单的轮廓线来表现文字。这样的设计只需要文字的外部轮廓,省去了中间的笔画。这种设计方法适用于英文字母、数字以及简单的文字,过于复杂的文字使用实心设计会影响到文字的可读性。

实心设计的文字能够表现出活泼可爱的视觉感受,能够在复杂的背景上,以简单的笔画和颜色脱颖而出(如图3-32~3-33)。

3.1.9 空心设计

空心设计与实心设计相比字体的结构更为清晰,空心字体设计也被称之为双钩字体,采用这样方式设计出的字体,笔画结构都交代得很清楚,只是笔画中间是空白的,有点像粗线条将每个笔画的边缘都给勾勒出来一样。

设计这样的字体,一定要注意特殊字体的外形结构,避免设计出的字体不被识别。不是任何字体都适合这样的设计方式,要根据每个字形的特点加以考虑,才能设计出既有美感又易于识别的字体。

图3-32 实心设计的26个字母

图3-33 以实心字母为主要元素的海报设计

3.1.10 错位交叠

这样的设计手法主要就是将不同的元素结合在一起，以错位或者交叠的手法，将元素穿插在一起，在穿插交叠的过程中对字体的结构、笔画进行一些改动和简单的重合，这样的表现手法会给人带来一种新奇的视觉感受，不论是什么样的文字采用这样的表现手法都会让画面中的文字得以突出（如图3-34～3-36）。

图3-34 复古交错的文字设计

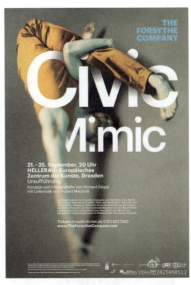

图3-35 图文交错的海报设计

图3-36 文字交错的海报设计

3.1.11 虚实相生

虚实相生指的是笔画与笔画之间的一种意境独特的结构形态，笔画与图形虚虚实实的相互衬托协调，能够体现出字体的丰富变化。字体之间相互融合、对比、能够加深人们的印象（如图3-37～3-39）。

这样的字体能够给人一种诗情画意的意境美，整个字体富有灵气、生动形象。

3.1.12 涟漪效果

涟漪就是我们常见水中被风吹动的阵阵波纹，或者是蜻蜓点水的一圈圈微波。在字体设计中，我们可以针对文字中的某一个笔画来进行这样的形体处理，可以是字体的上部也可以是下部。这样的效果更加具有诗情画意，有种流动的韵味在其中，为文字增添了节奏感（如图3-40）。

图3-38 虚实的炫酷文字设计

图3-39 运用了丰富色彩的字体设计

图3-37 黑白色调的海报设计

图3-40 涟漪效果的文字设计

图3-41 浮雕效果的字体设计

3.1.13 立体化字体设计

在二维的平面上表现出三维的立体效果要利用一些手法才能够完成,这样的字体具有很强烈的视觉冲击,是吸引观众和读者眼球的一种很好的方法。立体化的字体是在原有的字体上,运用了阴影、透视、浮雕、倒影等等表现手法让字体具有空间感和逼真的体积感。

1. 浮雕设计

浮雕的字体设计主要灵感来源于我们所接触的雕塑。通过软件的特殊处理将文字的效果与雕塑、绘画结合。

字体的浮雕设计是指运用浮雕的手法对文字进行凹凸处理,在平面上表现出凹凸的形象,设计出立体的视觉效果。这样的字体看起来高端大气、对比强烈,能够给人带来深刻的印象,(如图3-41)。

2. 阴影设计

阴影设计指的就是字体产生一种类似经过光线照射后所呈现出的具有阴影效果的字体设计。利用阴影手法体现的字体具有立体化,通过阴影的表现,能够展现出字体与环境的空间关系,可以将文字很好的从背景上脱颖而出(如图3-42)。

图3-42 带有阴影效果的字体设计

3. 倒影设计

倒影就是倒立的影子，也可以说是正立的虚像。字体的倒影设计是利用镜像反射的方式，将倒影在画面中置于字体底部相对的位置，让人们产生将字体置于水面或者镜面的幻觉，能够让文字的形象更加生动（如图3-43）。

4. 矛盾空间设计

矛盾空间在三维的空间环境里其实是一种纯理论的存在，它的形成通常是因为设计者利用了视点的转换与交替，在二维平面表现出三维的空间效果，这样的字体具有一定的空间感，可以使画面丰富生动（如图3-44~3-46）。

图3-44 矛盾空间的字体设计

图3-45 具有空间感的字体设计

图3-43 利用多种元素的倒影字体设计

图3-46 具有空间感的字体设计

图3-47 水印效果的空心字体设计　　　　　图3-48 半透明叠加素材的字体设计

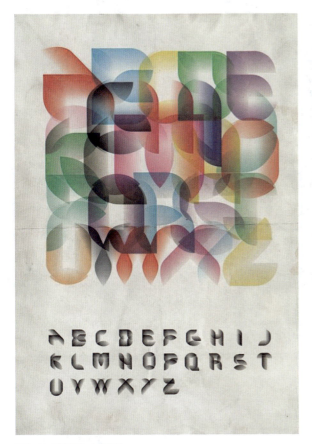

当然我们也可以结合这些手法来表现立体化的字体，但一定要记住，立体化的字体要具有亦真亦幻的空间感和体积感，在运用字体的画面中有着前后左右上下的空间层次关系，主要是靠字体的透视以遮挡的方式来表现空间感；而体积感主要是根据物体的长宽高以及肌理等属性，或者是靠颜色之间的变化和黑白灰关系来表现字体的体积感。

字体的设计也可以不改变其形态、结构将文字自身做一些装扮，例如透明度、颜色、肌理、材质等等，这些都可以改变字体的视觉效果，让字体设计更加多元化、个性化。

3.1.14 透明度

这里的透明度指的是字体在应用的过程中与画面中的图片或者是字体重叠的过程，降低字体的透明度，不会破坏字体的效果，但却能营造出活泼美观富有节奏感的效果。

如图（3-47～3-49）字母使用了透明效果，字母组叠加在一起相互承托呼应，使画面不仅有了层次感和丰富的形体，还能保持画面的整体美观性。

图3-49 透明叠加字体设计

3.1.15 纹样和肌理效果的字体设计

1. 花纹

不同的字体有着不同的外形，要想改变文字的平凡与枯燥，需要对文字加入些新的元素，这样文字才能有新的形象。比如搭配上花瓣图样的字体可以是可爱的、也可以是唯美的（如图3-50～3-52）。

2. 拼贴

字体拼贴设计指的是用各种道具、图片为元素，有序的将这些元素拼凑成字体。以这种形式设计出的字体多种多样，字体结构饱满丰富，并且可以使画面产生丰富的层次效果，显得个性独特，具有强烈的视觉冲击力（如图3-53、3-54）。

图3-51 花纹效果字体设计

图3-50 花纹效果字体设计

图3-52 花纹效果字体设计

图3-53 字母拆分拼贴的海报设计

图3-54 字母错位拼贴的创意画面

3. 网点

网点原本是网屏切割光线后在感光片上形成的圆点。网点运用到字体设计中具有一定的科技效果。在平面设计中,网点是指用于印刷上灰色调的点状表现。在印刷过程中,连续调和半色调图像都是由网点的疏密来进行调整表现的。而字体的网点设计是通过点的大小变化、颜色过度以及点之间的疏密程度来表现字体(如图3-55~3-56)。

图3-55 网点字体设计的女性海报

图3-56 网点构成的拉丁字与汉字

4. 形象肌理

字体的形象肌理就是字体在形象上呈现出肌理的纹样效果。字体形象的视觉设计与肌理效果的表达需要运用不同的表现手法，从而产生材料肌理、造型肌理、平面图形肌理等效果。主要是为了给人们带来更强烈的视觉冲击力（如图3-57）。

5. 图形肌理

图形肌理是说图形通过不断的重复而形成的一种肌理效果。图形肌理这种表现手法在字体设计中也是很常用的手法，能够让作品富有个性。图形本身也可以成为流行的装饰艺术（如图3-58）。

6. 图案肌理

图案肌理是具有强烈装饰性的文字设计，利用整洁均匀的花纹或者是图样来填充文字，让文字更加具有丰富的层次感和韵律感，多变的造型不失简洁与单纯（如图3-59）。

图3-57 形象肌理字体设计

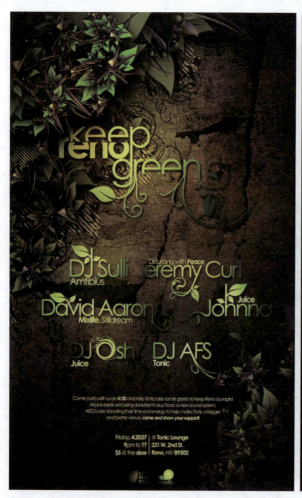

图3-58 色彩渐变字体设计

图3-59 图案肌理字体设计

3.1.16 点、线、面

　　点、线、面不仅是构图的基本要素，运用在字体设计中同样起到很好的画面效果。将点、线、面自身的形体特征加以结合运用可以塑造不同效果的字体设计。点线面的反复运用可以增加画面的节奏感与运动感（如图3-60～3-63）。

图3-60 线性拉丁字母的创意设计

图3-61 块面的字体设计

图3-62 随意性的字母画面

图3-63 点线构成的字体设计

3.2 → 字体设计的风格化表现

字体的设计是对文字外形的一种设计，字体就跟图形一样，可以通过改变细节来改变本身的风格，同时也能够给人们带来美观的视觉感受。在字体设计中，也应该注重研究字体设计的情感表现，准确地把握受众的心理感受，使其能够准确的传递信息，发挥字体设计的最大魅力。

3.2.1 男性化风格

"男性"具有"力量、稳重、刚强、硬朗大方"等特点，所以在设计男性化风格字体的时候只要注意笔画简洁干练、硬朗、多选较粗的笔画来设计。字体整体应该给人一种大方理性的视觉效果，字体编组要统一、规整。设计这类字体的时候应当注意，不要一味的使用粗黑的笔画，这样反而会让字体看起来呆板且不够生动，应该在笔画的细节上和组字间距等方面来调节字体，（如图3-64～3-65）。

图3-64 随性的字体设计

图3-65 粗犷大气的字体设计

3.2.2 女性化气质

"女性"是"优雅、细腻、柔美、感性"的代名词。女性化气质,更是让人联想到婀娜多姿的身段、柔顺飘逸的长发、回眸一笑的甜美、高贵典雅的风姿。所以具有女性化气质的字体设计在笔画上不能粗黑坚硬,较为纤细为佳(如图3-66~3-69)。

另外可以多使用曲线设计来增添笔画上的节奏感,表现出女性的可爱、活泼。也可以少量运用一些装饰来点缀字体,但不宜复杂。设计这样的字体更加需要在细节上进行斟酌,笔画不能太细,不能太柔,这些处理不当都会影响到字体的视觉感受。

图3-66 曲线元素的字体设计

图3-67 纤细的字体设计

图3-68 具有女性特色的字体设计

图3-69 柔美飘逸的字体设计

3.2.3 可爱潮流风格

可爱潮流的字体拥有活泼、天真的特性，这样的字体应该多使用曲线、弧线，笔画的粗细可以随意变化，胖胖圆圆笔画的字体能够给人一种亲和力，多用于儿童、少女为主题的设计中，而较细的字体能够给人一种活力、跳动的视觉感受（如图3-70～3-72）。

可爱潮流风格的文字不能死板，没有变化，否则很难突出它的特性。要合理的把握好力度，否则字体会让人觉得太花哨而缺乏信赖感。

3.2.4 沧桑风格

这样的字体注重的是字体中的肌理，会运用一些怀旧、破损、手工磨损的一些处理方式来增添字体的效果。在笔画上一般使用粗壮有力的较多，这样的字体应用很广泛，在平面设计中可以很好地提升整个设计的效果（如图3-73）。

图3-70 可爱风格的字体设计

图3-71 清新潮流的字体设计

图3-72 潮流风格的字体设计

图3-73 沧桑风格的字体设计

3.2.5 随意休闲风

随意休闲的字体适用于多种场合,是深受人们喜爱的一种字体。随意休闲的字体打破了常规,可以根据界面的风格来设计字体的样式,可采用手写的方式,更好掌握字体的笔画(如图3-74~3-75)。

3.2.6 科技数码型

科技数码的字体能够给人一种时尚的感受,随着科技的高速发展,数码科技像素感的形象早已深入人心。在关于科技数码主题的海报广告中,会见到这样风格的字体。尤其是英文字母。汉字的笔画会比较复杂,因此不适宜这样的表现方式(如图3-76~3-77)。

图3-75 休闲大方的字体设计

图3-76 炫酷的字体设计

图3-74 随意休闲的字体设计

图3-77 科技数码的海报设计

3.2.7 简洁时尚型

简洁的字体设计具有强烈的现代感，是现代常见的字体设计风格。设计时多将复杂的笔画归纳，用简单的几何线条来勾勒轮廓，能够做到字体之间的整体性与统一性（如图3-78～3-80）。

3.2.8 隽秀高雅风

隽秀高雅风格的文字在字体设计中较难把握，要求对文字字形和内涵有较高的理解和认知能力。设计者主要综合宋体、黑体等字体的精华才能够设计出隽秀高雅的文字（如图3-81、3-82）。

图3-78 简洁时尚的字体设计

图3-79 简单大方的字体设计

图3-80 简洁明了的海报设计

图3-81 清新隽秀的字体设计

图3-82 以字体为视觉中心的海报设计

字体设计与实战

第 4 章

字体的设计原则

● **主要内容：**
　　本章主要讲授的是字体的设计原则，包括易读性、统一性、独特性、艺术性的设计原则。

● **重点、难点：**
　　理解每个设计原则中的要点，并运用到设计中去。

● **学习目标：**
　　充分掌握字体设计的每条设计原则，并且在字体设计的过程中运用进去。

信息传播是文字设计的一大功能，也是最基本的功能。文字设计重要的一点在于要服从表述主题的要求，要与其内容吻合，不能相互脱离，更不能相互冲突，破坏文字的诉求效果。文字的设计在保证信息传递准确的同时还要保证文字的易读性不受影响。

4.1 → 易读性

文字的设计要保证信息传递的准确性。通过对字体的整体效果以及字体之间的字距和行距，笔画等设计要点的规范和合理调控，来保证字体的可读性、构造整洁清晰的视觉印象（如图4-1～4-3）。

在字体设计中不能一味追求个性花哨，过多的装饰会影响到字体的识别性，反而画蛇添足，还会增添读者的阅读难度。因此，在进行字体设计的时候要以易读为基础，再对文字进行一定的设计。

图4-1 文字性招贴设计

图4-2 节气的海报设计

图4-3 对称性文字设计

图4-4 大小与粗细不同的文字设计

图4-5 大小不同的中英文混合设计

4.1.1 笔画规范

笔画特征是字体形成的特点,在对这些笔画进行构思、设计的同时要考虑到文字的易读性。每一种字体都有着严格的笔画特征,甚至严格到对每个角的倾斜度以及笔画之间的比例都有要求。

4.1.2 空间比例

当过小的字体应用于一个版面时,会增加其阅读难度,降低读者的阅读兴趣。而过大的字体应用于版面时,画面会有膨胀感,产生压抑的感觉。并且太大的字体会影响到内容的连贯性,也不利于阅读。

4.1.3 字距与字号

字距是指同一种字形的所有相关字体,包括了不同的磅数、倾斜度和宽度。作为一个系列的字体,只是会有加粗、倾斜这样的分类。使用一种字距的字体,可以使得画面看起来整洁统一,不同的粗细以及倾斜可以起到划分内容主次的作用(如图4-4~4-5)。

4.1.4 间距与行距

间距说的是文字之间的距离,合适的距离可以保证读者清晰地辨识文字,文字之间的间距不能过大,过大的间距会影响到文字阅读的连贯性;行距说的是文字行与行之间的间距,一般行距比字距大,大致占到字宽的1/4(如图4-6~4-7)。

图4-6 整体统一的文字设计

图4-7 汉字与拉丁编组的logo

4.2 → 统一性

我们在进行相关设计的时候,必须对文字的形态进行一定的统一与规范,这是字体设计的原则之一。主要内容包括对字体的方向、字体的斜度、字体的粗细以及字体风格进行整体统一。

4.2.1 字体方向的统一

字体的方向统一指的是文字按照一定的方向进行整体的倾斜,形成一定的韵律感,这类文字在设计中,不仅要把握所有字体的设计朝向,同时还需要保证字体笔画的斜度一致,只有做到文字笔画统一,才能保证画面的整体美观,而且统一朝向的文字更能增添画面的动态感(如图4-8~4-11)。

图4-9 统一朝向的创意文字

图4-10 强调文字的创意海报

图4-8 字体方向的统一

图4-11 统一整体的海报设计

4.2.2 字体斜度的统一

字体斜度说的是文字笔画的倾斜度，我们在对字体进行设计的时候，文字笔画的倾斜度要进行统一并保持笔画在空间中具有统一的倾斜方向（如图4-12~4-13）。

图4-12 统一斜度的拉丁词组

图4-13 文字斜度统一的海报设计

4.2.3 笔画粗细的统一

字体笔画的粗细是构成设计画面均衡的重要因素，在进行字体设计时要保持文字之间的笔画粗细一致或符合一定规格和比例。在文字的设计中出现过多的笔画变化会导致画面凌乱不整齐，会影响画面的整体效果，同时会影响读者的阅读情绪。

另外，笔画粗细统一的字体可以有效地划分版面的内容，如：醒目的标题可以使用较粗的字体，而正文可以使用稍微纤细的字体。还可以根据内容的主次对文字的粗细变化进行划分。使画面产生和谐统一的视觉效果（如图4-14、4-15）。

4.2.4 整体风格的统一

所谓的整体风格，指的是文字的外形样式相统一。文字的风格多种多样，有稳重的、柔美的、可爱的等等，给人带来的心里感受也是不一样的。所以在精细字体设计时，整体风格的统一是很有必要的，这样才能保证画面的整体美观。

例如我们平时所见的报刊杂志中所用到的文字，包括它们的标题、引语、正文、批注等在风格上都是统一协调的。不论是文字的大小，还是内容的主次，在文字的整体风格上并没有太大的差异，这样才能保证画面饱满协调的视觉效果。（如图4-16～4-17）。

图4-15 笔画统一创意海报

图4-14 炫彩的海报设计

图4-16 同风格的字体设计

图4-17 随意的字体设计

图4-18 空间统一的海报设计

图4-19 文字间隙统一的海报设计

图4-20 统一文字的创意招贴

4.2.5 空间的统一

在进行字体设计时,不仅要保证文字整体达到完整、统一的美感,而且还要把握文字之间的字距在视觉上的大小统一,保证画面的节奏感。要根据文字的笔画以及内容的多少来判断所要占用的空间面积,从而使画面呈现出有序的视觉效果,并保持整体的形态美。例如同款字体在设计时,笔画少的文字所要留的空间较大,而笔画多的文字空出的空间较小,所以在设计时要把笔画少的字体所占用的面积缩小,这样才能保证文字的和谐统一(如图4-18~4-19)。

4.2.6 文字的统一

所谓的文字统一说的是版面中所有关于文字的部分都要在内容上做到表述一致,避免内容杂乱无章。在字体设计中,文字信息主要是起到传达主题的诉求作用。通常情况下,文字内容都会有一定的主题思路,在主题思想指导的基础之上,设计者通过这样的设计原则达到文字统一的目的,从而来提高版面的美观性(如图4-20~4-21)。

图4-21 凹凸有致的文字设计

4.3 → 独特性

4.3.1 局部强调

文字的设计主要强调其个性与独特性，字体的局部笔画应该根据风格做一定的强调，才能突出文字的特征和风格，给大众一种眼前一亮的新鲜感。在字体设计的过程中，加强局部塑造的艺术手法有很多。可以对其笔画进行设计，也可以强调文字的结构，通过置换笔画材质的手法来强调文字，还可以以将文字的笔画置换成一些特殊的肌理。石头的裂纹、树叶的筋络、动物的皮毛等等都可以作为设计字体的素材。只要能表达出你所要设计的主题风格就可以了。这样的字体视觉效果要更加强烈，也具有一定的装饰效果（如图4-22～4-25）。

图4-23 突出"s"的海报设计

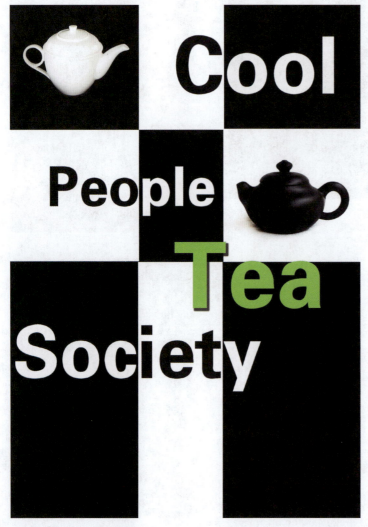

图4-24 突出"7"的海报设计

图4-22 突出"Tea"的海报设计

图4-25 突出"2014"的海报设计

图4-27 折叠透视的字体设计

图4-26 具有立体透视的字体设计

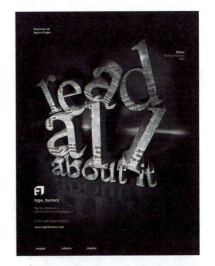

图4-28 添加报纸素材的字体设计

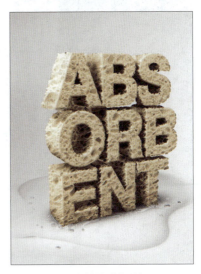

图4-29 添加海绵素材的字体设计

4.3.2 透视

透视的字体可以增添字体的时尚感与空间感。合理地安排画面构图，可以产生个性独特的视觉效果。我们可以对文字在空间的透视排列来完成透视效果，例如增加文字的厚度，利用近大远小的空间感（如图4-26）。通过这样的手法可以有效的增加文字的立体感，并且使版面的视觉效果更加生动。

（如图4-27）不仅利用了近大远小的空间关系，还改变了文字的造型，用阶梯的形态来展现文字。整个画面效果新颖独特，带有一点神秘炫酷的视觉感受。

4.3.3 置换

这里的置换说的是将文字与一些素材进行置换，从而来强调文字的外在形象，这样更加能够吸引观者的感知兴趣，并且能够给人眼前一亮的视觉感受。字体置换的素材有很多，可以是泼墨、花瓣、雨滴、石纹等等。另外还可以将某些图形用文字的形式进行置换，这样的文字更加具有个性（如图4-28～4-29）。

4.4 → 艺术性

字体设计是传递信息的载体。不仅要保证字体清晰、整齐，同样也应该满足人们的审美需求，让人们在接受信息的同时获得艺术上的审美享受。呆板、单调的字体是不能够吸引人们的目光的，而具有艺术美感的字体更加能够吸引大众，达到传播信息的作用。

此外在对字体进行设计的时候，要注意维持文字之间的均衡感，又要注意笔画结构的统一性，还可以通过一些表现手法来让文字显得更加独特美观（如图4-30～4-33）。

4.4.1 对齐

文字的对齐能够有效地保持画面的稳定性与均衡感，使读者在阅读的时候能够得到舒适的视觉感受。文字的对齐还能够让画面严谨有序、内容清晰具有条理性，也符合了人们的阅读习惯，从而增加了文字的传递性，给读者带来统一、和谐、美观的视觉感受。

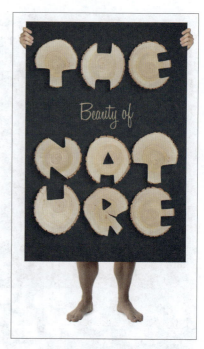

图4-31 文字排列整齐的海报设计

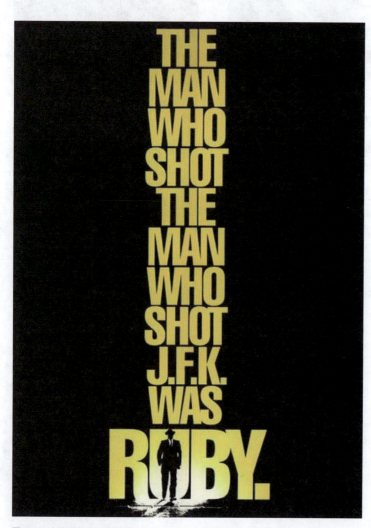

图4-30 中轴对齐的字体海报

图4-32 以豆子为元素的字体设计

图4-33 文字和谐统一海报

4.4.2 错位

错位与对齐是完全不同的两个概念，错位指的是文字与文字之间或者是文字与图片之间在空间上的错位排版，是打破常规构图的一种特殊形式。画面中的元素错综复杂的排列在一起能够让人耳目一新。随意的排版能够给人带来一种畅快、自由的心理感受（如图3-33）。

4.4.3 色彩

色彩是文字设计必不可少的要素之一，色彩的应用可以让文字与背景在空间上进行统一和谐的搭配。字体设计可以通过强烈的色彩搭配来突出文字的存在感。

字体的色彩往往取决于背景图片的色彩，如果背景色彩丰富的话，文字的用色可以使用单一的色彩；背景的图片色彩暗淡或单调时，文字使用鲜亮的颜色才可以凸显出来。

另外多种色彩的搭配可以让画面变得丰富多样，但是要注意字体颜色的搭配，如果搭配不当会影响字体的可读性。我们要合理的使用色彩才能保持画面的和谐统一（如图4-34～4-38）。

图4-35 可爱色彩的字体设计

图4-36 知性色彩的字体设计

图4-34 错位的字体排列海报

图4-37 纯白色的字体设计

图4-38 冷暖对比的文字设计

字体设计与实战

第 5 章

字体的创意设计与表现

● 主要内容：
　　本章主要讲授的是创意字体的构思、创意字体的设计、创意字体的表现以及创意字体的注意要点。

● 重点、难点：
　　学会如何想象与联系，再结合文字本身的含义对其外观进行设计。

● 学习目标：
　　挖掘字体的深层含义并用生动新颖、有趣的视觉形式表现出来。

5.1 → 创意字体的构思

文字,本身就是一种抽象的符号、静态的语言,是传递信息的重要载体。更广泛的来说,文字就是一种文化的载体,它是通过文字本身的"形"来传递信息。人们通过对"形"的认识来转化形之外的"音"和"意"。因此,我们通过文字获得所需要的信息,了解文字的真正的内涵,在进行创意字体构思时首先要充分的发挥联想与想象力。

5.1.1 联想与想象

联想是人们头脑中记忆和想象联系的纽带,是通过赋予若干对象之间一些微妙关系,由某种事物想起其他的事物的一种思维过程。想象力的囚禁是艺术创作中的最大障碍,想象力比知识更为重要,对十一个想象力丰富的人来说,他可以支配的资源无法估量。(如图5-1~5-4)。

图5-2 人与自然的联想

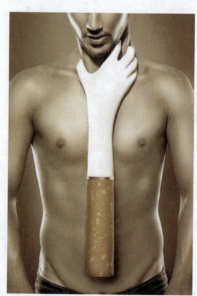

图5-3 抽烟的危害

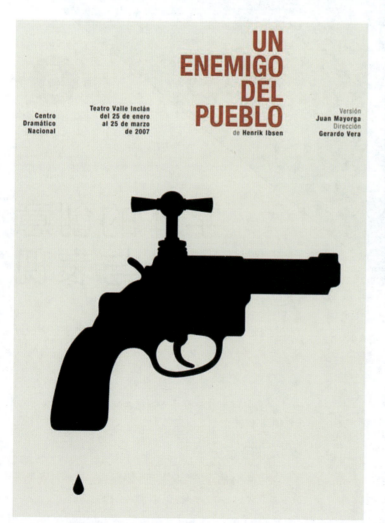

图5-1 节约用水的创意海报

图5-4 创意联想海报

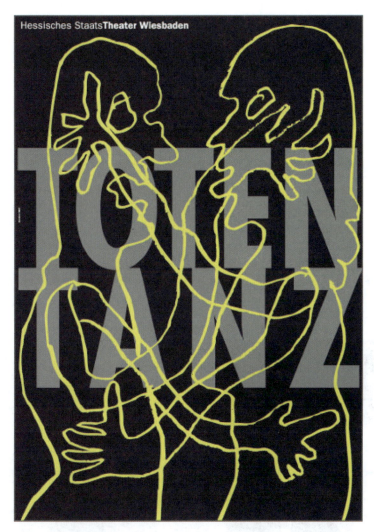

图5-5 文字的结合设计

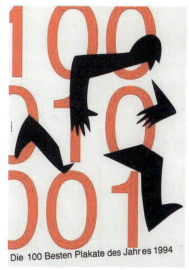

图5-6 人与文字

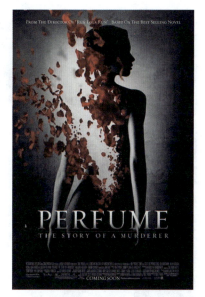

图5-7 电影宣传的创意海报

联想是设计师应具备的主要素质之一。在艺术设计的过程中，创意思维训练方法首先就要从想象和联想入手。联想的方式所产生的图形实际上是对观者过去经历、感受、记忆的一种诱发，以唤起观者对过去某种心理情感或经验的回忆，使之产生与图形本身所要传达信息相似或相同的感受，达到沟通的目的（如图5-5～5-8）。

在我们童年的时候，总是幻想某天我们拥有了一双翅膀翱翔于天际，我们看到天空中漂浮的白云，它们千变万化，有的时候像只小白兔，有的时候像个棉花糖。每个人的童年都是梦幻的、美妙的，可是当我们渐渐长大了，我们对社会、对科学、对自然界有了一定的了解与认知后，我们的想象力也渐渐丧失了。我们对这些无稽之谈充满着排斥，觉得是可笑的、不科学的，我们成年了，程式化的思维模式、世俗的眼光、狭隘的理解能力，让我们的思维变得枯竭。联想可以引起对未来和回忆的想象，它是通过引起回忆和启迪想法，达到从部分到整体、从整体到部分进行艺术思维的共鸣（如图5-6～5-8）。

图5-8 奇妙的空间设计

1. 相似性联想

相似性联想说的是两个或者两个以上的事物之间相互联系的抽象联想。思维消除了相异事物的界限，把相离很远的两种不同事物看作是可以统一想象的相同属性，在不同元素之间采用相似的手法或者是表现相似的内容。也可以指是外部形态与内在结构的相似。对一个主题进行再次解析、分解、化整为零，从解构后的事物所表达出的形象中用一个完整的形象作为代表，并把它作为设计元素。（例如：三角形——三明治、长方形——门、圆——鸡蛋）。

在字体设计中创意设计也是经常会利用形与形之间的组合关系，将一个字体的结构从另外一个字体中表现出来，在设计字体形态时是在寻找能够产生同构的形式（如图5-9~5-11）。

2. 相似形的联想

用对比的方法来寻找与另一事物相反的事物（如图5-12），从两者直接不同元素和内容中找出能表现的同一主题，并使主题给人留下更加深刻的印象（例如：坚硬——柔软、黑——白）。

图5-10 吸烟有害健康的宣传海报

图5-11 衣架的创意联想

图5-9 相似形联想

图5-12 相似性联想

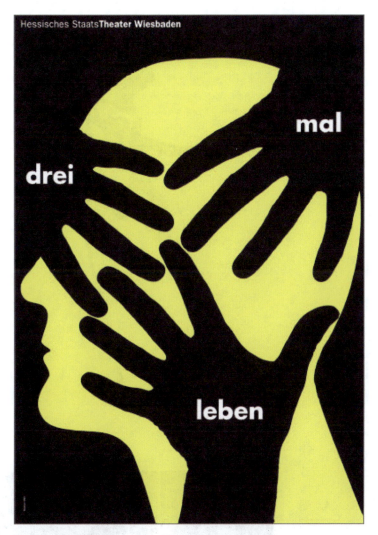

图5-13 正负形创意海报

图5-14 相似意的海报设计

图5-15 不同元素结合的创意设计

3.相似意的联想

在我们日常生活中就有许多的事物呈现意义的方式是相似的，它们其中一部分就有着相同的含义，虽然具有不同的特性但是所传递出的意义却具有相似性。在创意中我们可以把这类相似意的事物加以结合，并用寓意的方式来传达信息（如图5-13~5-15）。

4.联想与素材

创造性的想象能有效地整合大脑内部和外部的信息资源，把现实世界和记忆中各种创意素材根据创意需要进行联想，将原本松散凌乱的素材联系在一起，通过筛选、分离、过滤、提炼、融合和创造等手法加以处理并运用到字体设计中去（如图5-16）。

保持联想，也就是保持了人们的大脑的活跃，爱因斯坦说过："想象力比知识更重要。"所以说我们要保持我们的想象力，想象的空间有多大，宇宙就有多大。保持联想，也就是保持了人们大脑的活跃。

图5-16 树与鞋的创意设计

5.1.2 形象法

从字面上来讲,形象法说的就是能反映人们的思想感情获得具体形状和姿态的一种方法。"相由心生",形象即为"相",形象是内在精神上所产生的一种表象,形象反映内在的真实。实际上,我们认识汉字的过程就是以"形"见"意"的过程。在认识汉字的过程中以视觉形象为主,意是从属,它的形体所载负的意义在视觉上起着直接的作用,所以在创意字体设计中,可以利用字体视觉表现手段,对字体进行深入的视觉元素挖掘,最后将文字更形象地展现出来(如图5-17)。

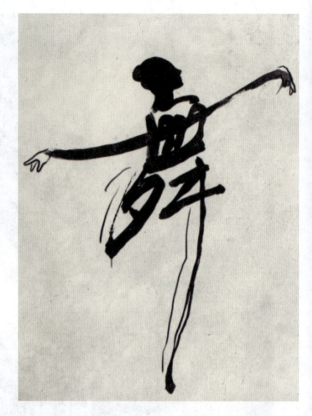

图5-17 舞者

5.1.3 意象法

意象法较为抽象,但是设计内容却很广泛,无论是具象表现还是抽象表现,都应该表达出文字内容更深层次的意念(如图5-18)。

中国文字表达力是很强的,在传统文字中,比如"红双喜"便代表着双喜临门的含义;"福"倒写,代表着"福"到了,还有很多诸如此类的例子。这些都充分的表达出文字应用中的意象表达。

图5-18 奶酪为联想的字体设计

5.2 → 创意字体的设计

5.2.1 文字笔画的创意

中国汉字是由偏旁和部首构成的,我们在学习汉字之前也是从组合的部首来进行学习的。汉字笔画的构成不同,组合成的字体就有不同的形态,我们在对字体进行创意设计的时候,首先便要从笔画进行分析。

汉字的笔画分为:点、横、竖、钩、仰横、撇、斜撇、捺。这些笔画本身就具有形态特征与情感特征,我们可以针对每个笔画进行联想,对八个笔画形态特征进行文字笔画创意(如图5-19)。

图5-19 折纸风格的创意文字

5.2.2 单字的创意

不论是汉字还是拉丁文字都具有自身的形态。汉字体现的是个方形的汉字,拉丁字母呈现出的是具有几何形态的字母。创意字体设计中,对汉字的每个笔画的形态特征都应有一定的理解,这样创意的表现才能够深入人心(如图5-19~5-22)。下面我们对汉字的单字与拉丁字母的单个字母两部分的创意设计进行分析。

图5-21 文字笔画的链接设计

图5-20 突出文字字形的创意设计

图5-22 简练化的拉丁字母

1. 汉字单字的创意设计

　　汉字的每个形象都蕴含着它的意义，我们需要理解文字的含义才能运用创意设计手段对此进行创造性的展现。作为视觉性文字，汉字注重形体而且形意极为密切，汉字具有见其形而推其意的实际功用，它的形体所载负的意义在视觉上起着直接、直观的作用。我们在创意训练时，要挑选自己感受较深的汉字，充分理解汉字的形体结构和含义，再进行创意设计（如图5-23）。

2. 拉丁字母的创意设计

　　拉丁字母的基本字体为罗马体和黑体。它的形态特征基本上为几何形，笔画结构也较为简单，一共有26个字母，与汉字不同的是，拉丁单体字母本身没有特别深刻的含义以及直观的形象联想，但是也有个别字母具有明显的含义。

　　在拉丁字母的创意设计中，可以从视觉感觉上对拉丁字母的外形进行创意设计（如图5-24～5-27）。

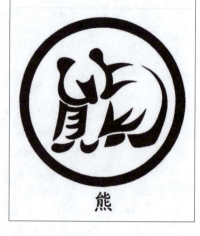

图5-23 汉字的熊

图5-24 彩色拉丁创意设计

图5-25 "A"字单个字母设计

图5-26 汉字的创意设计

图5-27 26个拉丁字母的创意设计

5.2.3 汉字连字的创意

汉字中的词组排列都具有丰富的含义和视觉形象的开发基础。比如汉语中的"狐假虎威"、"虎头蛇尾"这样的词汇，它们本身就具有非常丰富生动的形象。我们在进行字体创意设计时可以针对这样的词汇来训练对字体设计的认识。将词汇所表露出的含义以形象生动、新颖的方式表现出来（如图5-28）。

5.2.4 拉丁字母连字的创意

英文字母在设计中是很常见的，在字母单独出现时，可以看作是独立的符号存在，不能够表示出什么具体的含义，只有将几个字母编组后才能传达出具体的含义。因此创意字体设计中的拉丁字母连字设计，应该针对词句展开创意的联想与想象，并用视觉形象表达出其中的含义（如图5-29～5-31）。

图5-28 连字的创意设计

图5-29 拉丁字母连字的创意字体

图5-30 拉丁字母连字的创意设计

图5-31 拉丁字母编排的海报设计

5.3 → 创意字体的表现方法

5.3.1 字体结构变化

文字本身具有自己的形态和含义，字体的设计是经过变化创造出来的新的形态，在处理上可以打破常规的外貌和结构，使之形成多种风格。

1. 字体错位

在字体的变化上，用剪贴、切割等手段将文字的局部或者整体位移，形成新的结构关系——错位。错位的部分可变换颜色、字形，也可以交替使用两字体，变换表现手法。错位时位置的移动可作为等距离、无距离或局部的重叠变换；错位可以是有规律的，也可以是自由无序的。如进行变形处理，分割的每一块都可以进行局部改变，将几种方法综合使用，还可以创建新的字体风格（如图5-32～5-33）。

2. 字的点线面

对字体的处理，也可以从整体出发，将文字归纳成抽象的符号

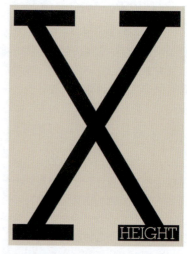

图5-33 创意字母设计

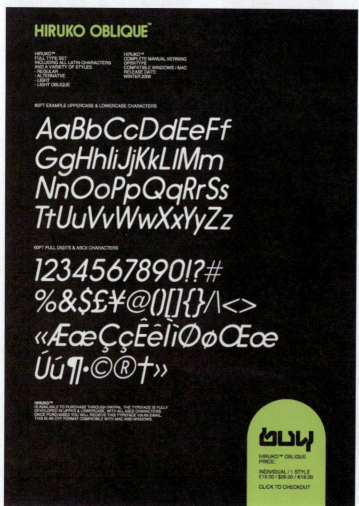

图5-32 排列有序的招贴设计

图5-34 单个字母分散的编组

图5-35 时尚招贴宣传

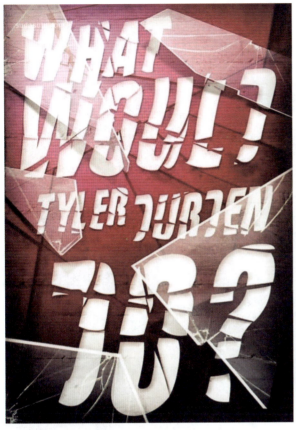
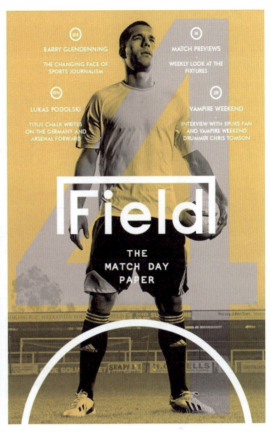

图5-36 碎玻璃为前景的海报　　　　图5-37 以半框改变了文字的维度

进行排列，处理成理性、严谨的字体风格，形成抽象的点线面（如图5-34～5-35）。

5.3.2 改变字体维度

　　字体本身是呈平面展现的，人们的习惯也是阅读清晰明了的字体，但是在创意字体的字体设计中，我们可以打破这种定式将字体由二维的平面转化成三维的字体，让字体呈现出空间立体效果。另外，也可以利用矛盾空间的处理手法进行字体的变化。由于人们往往对非字体空间产生好奇心理，因此文字将更加具有吸引力。在处理上，应用强对比、高光效等方法加强文字的字体感，或者用单纯的线框来刻画文字（如图5-36～5-37）。

5.3.3 不同字体的混搭

　　不同样式的字体结合，形成混合型字体排列。字体间相互衬托，进一步增加文字的表现力。具体处理为：相同字体大小写共用，汉字与拼音字母共用，不同字体的共用，字体不同大小的共用通过处理形成字体排列的新鲜感，在排列时，字体之间还可以重叠排列等。（如图5-38）。

5.3.4 字体个性情感

　　字体设计中要追求字体的个性情感，文字如人，文字本身具有

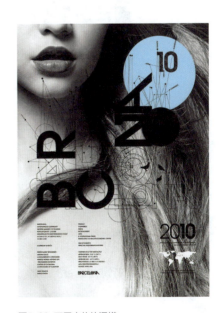

图5-38 不同字体的混搭

生命力,在创意字体的设计过程中,用拟人化的手法为文字添加情感,赋予字体精神与气质,让字体具有多种不同的个性情感。

5.3.5 图画与装饰手法

创意字体设计中的图画与装饰手法,是利用汉字或拉丁文字的基本笔画通过添加、组合、变形、取舍等多种装饰手法进行组合构成。特别是在汉字的创意设计中,强调汉字的装饰美感与象征寓意,既合乎汉字的间架结构组合和基本形态,又注重汉字的可识别性与可读性(如图5-39)。

汉字的装饰性大多受到传统文化观念、审美观念和吉祥观念等其他因素的影响。

5.3.6 传统文化与吉祥意味

中国传统汉字的设计,充满传统文化和吉祥意味。有许多民间的字体设计都来自于艺术的吉祥主题与汉字字体的结合,其中包含了大量吉利祥瑞的内容。

在汉字基本结构和笔画大体不变的情况下,对汉字进行添加装饰。其中在文字结构不变的情况下,在文字中添加一些吉祥的素材:例如鸟兽、花卉等等。字的笔画或双勾成空心字,或者以图形填满文字(如图5-40~5-42)。

传统的汉字装饰,无论是艺术手法还是字体的寓意内涵处理,从现今的角度来看仍然具有现实意义。有许多元素和手法都值得我们借鉴与学习。

图5-40 以传统剪纸为元素的字体设计

图5-41 以传统剪纸为元素的字体设计

图5-42 以传统剪纸为元素的字体设计

图5-39 不同装饰手法的文字设计

5.3.7 手绘字体设计

手绘字体的设计，往往能产生一些洒脱随意，较为生动的字体性格，从笔触到肌理效果都具有亲切、生动的感觉，在创意字体设计中，手绘字体更加具有感染力。

1. 手绘pop体

pop是英文point of purchase的缩写，意为"卖点广告"其主要商业用途是刺激引导消费和活跃卖场气氛。pop字体的使用大多配合营销进行创意的广告宣传。它的形式有户外招牌、展板、橱窗、海报、店内台牌、价目表、吊旗甚至是立体卡通模型等等（如图5-43～5-44）。

特点：随时随地、快速准确地将广告信息传达给消费者。pop字体的实用性还体现在工具的简单性上，比如几只马克笔，便可及时快速地将广告内容制作好。

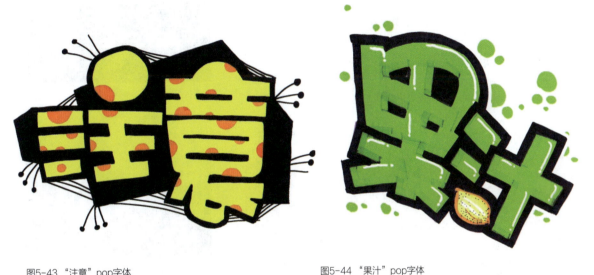

图5-43 "注意"pop字体　　　　　　　图5-44 "果汁"pop字体

2. 书法字体

书法字体设计，主要依据中国传统书法中的真书、草书、隶书、和篆书等书体，根据字体本身的含义和形态，进一步强调文字的形与意，并注重整个字体设计的气势和形式感。在书写之前要经过深思熟虑（如图5-45）。

而拉丁字体或汉语拼写的书法体，在书写时要强调笔译，并在设计上考虑字的连贯性和形式感。

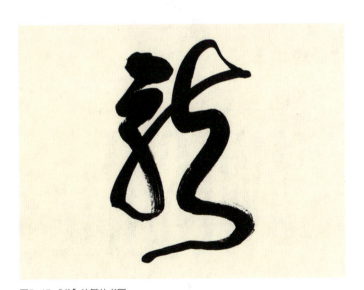

图5-45 "龙"的繁体书写

5.4 → 创意字体需要注意的方面

5.4.1 可识别性要强

在字体设计中,首要功能就是要传达信息和沟通交流。因此在对字体创意设计的过程中一定要注意创意字体的可识别性,保证读者能够快速准确地领会到字体的形态和含义,字体设计本身也要清晰准确的传达出商品信息。

1. 形态结构的变化要以准确识别为前提

构思和处理文字的形态时,需要从笔画和结构上对文字进行编排,变化中要保留文字主笔画的特点。无论是结构重组还是打散,都要使字体能轻易地被识别、读懂。不要一味地为创意而改变文字的变化和重组,导致文字不易被识别。画蛇添足的设计只会破坏文字的美感,不具有任何意义。(如图5-46~5-49)。

图5-47 突出文字字形的创意设计

图5-48 简洁的汉字设计

图5-46 内容清晰明了的招贴设计

图5-49 双钩线的字体设计

图5-50 以万圣节为主题的字体设计

2.字体设计后要保证字体具有美感

文字具有传达信息和交流信息的功能，而具有设计性的字体要有字形的美感，给人赏心悦目的感觉。在设计处理中要体现出形式规律，从节奏、韵律、黑白、大小等关系上调整和组构。尤其是字的外形要有整体美感，同时也要体现出字体设计的生动性与趣味性（如图5-50～5-51）。

5.4.2 字形的形态处理

1.正负形关系

在创意字体设计中。正负形是互为补充，共为整体的。设计中要巧妙的运用正负形的关系，这样能起到很好的视觉效果。

图5-51 绘画形式的字体设计

2.要体现出应用对象的自身属性

信息传播是文字设计的主要功能之一，也是基本功能。文字设计中重要的一点在于要服从主题，字体的设计风格要与主题一致，不能相互冲突，否则会破坏诉求效果。尤其是商品广告中的字体设计，每个标题、标志中的文字都是具有一定内涵的，都应该准确无误地传递给消费者。

抽象的笔画通过设计后形成文字，往往这些文字具有明确的倾向。我们在设计字体的时候要传达一致的内容（如图5-52~5-53）。比如女性护肤品宣传中的文字就应该纤细柔美，这样才能够符合主题。而运动用品中的字体设计应该刚劲有力积极向上。

图5-52 炫彩风格的字体设计

图5-53 幽默有趣的字体设计

字体设计与实战

第 6 章

字体设计的排列与组合

● 主要内容：

本章主要内容涉及到了标志设计中的字体设计、广告招贴设计中的字体设计、包装设计中的字体设计、出版刊物中的字体设计、网页设计中的字体设计、店面、商铺中的字体设计。

● 重点、难点：

重点掌握不同类型的字体设计要点和特征，将不同的文字应用在相应的平面设计中去。

● 学习目标：

认识不同的平面设计，并且熟练掌握字体在每种设计中的重要性。

6.1 → 字体设计的排列原则

编排文字的意义在于将文字功能更好地展现出来，不仅要按照内容将文字排列的清晰有序，还可以结合自己的想法，让文字以更好的状态展现出自己独特的魅力，从而带来强烈的视觉吸引力。

6.1.1 符合阅读习惯

在编排文字传递信息的同时要保证信息在逻辑上的一致性、条理性、合理性，另外还需要符合人们的阅读习惯，这样才更便于让人们了解文字的内容，而且合理的编排可以很好地突出内容重点以及强调文字。

1. 水平移动

人们的视觉移动是习惯性的从左至右的浏览顺序，因此我们在编排的时候要利用人们这种视觉流程来做出编排。如：我们所看到的报刊杂志、书籍等（如图6-1～6-2）。由于人们本身视觉的生理特征，对横向的事物看得更加深切、仔细。水平排版的方式更加可以引起人们的注意力，也便于人们阅读。

图6-1 水平排版的招贴设计

图6-2 水平排版的耐克广告

图6-3 自上而下的海报设计

2.自上而下

人们除了有从左往右阅览画面的习惯,还习惯于自上而下的阅览。在古代,人们都是用从上往下的顺序来书写文字与阅览书籍,这些都是由我们日常的生活环境所影响,久而久之便形成了一种阅读的习惯。

文字自然要按照人们的视觉流程来进行摆放排列。我们通常都是将首要的内容放置在顶端,这样能够引起人们的注意,从而吸引人们进行阅览;其次再将解说的内容或者是图片依次摆放在画面下端,供读者参阅(如图6-3~6-4)。

(图6-3~6-5)都是一些艺术海报、宣传海报等。画面中都是将标题放置在顶部显眼的位置,当人们自上而下移动浏览的时候,会很自然地观看到标题上的内容,画面中的主题信息便快速有效地传播出去,如果对内容感兴趣的读者便自然而然地继续阅览下面的内容。

图6-4 以标题为首,自上而下的海报设计

6.1.2 按照内容的主次顺序

　　文字编排与内容也有着密切的关联，文字的编排首先要明确内容的主题、先后、轻重，设计师通过内容的顺序来编排文字。例如海报设计中会有标题、副标题、广告语、介绍性文字等。一般而言，标题是需要强调的文字，应位于视觉中心位置，成为编排的重心。其次是副标题、广告语、介绍性文字等等。根据顺序编排让画面内容显得条理清晰（如图6-5~6-7）。

　　另外我们还可以依照内容主次的顺序来对文字的颜色、大小、位置进行设置。例如人们习惯自上而下、从左往右地浏览事物，我们便可以把重要的放在上端，或者是左侧。这样便能够很好地捕捉到人们的目光，也能有主次的向人们传递出信息。

图6-6 主次分明的报纸页面

图6-5 突出主体标题的招贴设计

图6-7 带有标题以及正文的招贴设计

6.1.3 字体排列的表现形式

文字的编排对整个作品都有着很重要影响，文字的编排形式与画面的整体风格也有着密切的关系，文字编排得当让整个作品在视觉以及功能上都会有着显著的效果。

1. 文字的分组编排

文字的分组编排相当于我们说的"栏"，通常就是将文字的内容区分成不同的板块，或者将一篇文章按照段落划分成一个个区域。这样的编排会让文字看起来更加具有条理性（如图6-8）。

字体的编排需要对齐段落，一般会按人们从左往右的视觉流程来编排文字。所以大多会采用左对齐的格式，虽然右边会有一些不整齐，但是布置合理的话会为空间增添不少空间感和随意性，使画面不至于太过于死板。

图6-8 按照几何体编排文字的海报设计　　　　图6-9 方框式文字编排页面

图6-10 书籍内页的文字编排

2. 方框

方框式的文字排列指的是将文字放置在一些几何体的框框中，按照几何形状的内轮廓排列文字，（如图6-8～6-10）。这样排列出的文字是以块状的形式展现出来的，这样的文字排列，规整有序，便于人们阅读，也容易吸引人们的目光。

作为视觉传达的重要元素之一，文字的编排也应具有个性与创意，在具有易识别与便于阅读特点的基础上，让文字的编排美观大方，给人美的享受。而且方框的文字编排能很好的利用版面中的空间，灵活多变，图文穿插的版面也不会让人感觉枯燥无味。

3. 疏密变化

疏密变化的文字编排是指文字之间松散、浓密富有变化，没有固定的间隙。其实说的也就是文字之间的行距以及字距，在符合版面的需要的前提下，我们可以对此加以修改，让版面中的文字具有变化性、节奏感（如图6-11～6-14）。

由于不同字体有着不同的风格、含义、功能，字体的排列疏密变化更加能体现不同字休所展现出的主题，从而可以让画面显得张弛有力。在字体排列上，疏密的程度要适应画面的结构需要。标题、正

图6-12 标题与正文明显区分

图6-13 内容清晰明了的海报设计

图6-11 海报中文字的对角编排

图6-14 以文字作为点缀的广告设计

文、广告语、关键词等等都应该保持一定的距离，能够让画面看上去主次分明、条理清晰、大方富有美感，这样的版面才能够获得大众的喜爱，清晰易识别。

4．留白

留白很容易理解，就是在字体排列时留出一些空白。留白的手法不仅在文字编排上可以使用，在许多设计中也是很具表现力的一种艺术手法（如图6-15～6-16）。

字体排列中留白的形式可以让背景画面与字体形成强烈的对比，增添了画面的动感程度，凸显了文字，强调了主题。另外留白的文字编排可以让读者感觉到舒适，不像黑压压紧密的文字给人带来一种紧张感。

图6-15 散落文字的海报设计

图6-16 咖啡宣传的海报设计

6.2 → 文字的规范编排

在版面设计中，网格的构成主要涵盖对称式网格与非对称式网格设计两种，在版面设计中有着约束版面结构的作用。在约束的同时，也提升了整个版面的协调与统一性。

6.2.1 对称网格的字体编排

对称网格就是在版面设计中左右两个页面的结构是完全对称的，它们之间产生了相同的内页边距和外页边距，外页边距由于要写一些旁注等原因，所以要比内页边距多出一些。对称网格设计是根据比例而创建，而不是根据测量创建。（如图6-17～6-19）。

对称网格的目的主要是组织信息，平衡左右版面。对称网格分为：对称式栏状网格和对称式单元网格。

1 对称式栏状网格

对称式栏状网格的主要目的是组织信息，还有平衡页面的设计作用，我们可以根据栏的位置和版面的宽度来进行设计，对称式栏状网格中的"栏"指的是印刷文字的区域，可以使文字按照一种方式编排（如图6-20）。

图6-18 以文字信息为主的海报设计

图6-19 对焦分栏的文字编排

图6-17 分栏的文字编排

图6-20 对称文字的编排海报

图6-21 单栏网格的文字编排　　图6-22 双栏对称式网格的文字编排　　图6-23 多栏网格的文字编排

栏的宽度大小会直接影响到文字的编排，所以在版面设计中栏的使用可以让文字的编排更有秩序，更加严谨。但是栏美中不足之处在于标题的变化不大，会使整个版面文字的编排缺乏活力，显得有些单调。在对称式栏状网格中，如果栏数不同，版面的效果也会不同（如图6-21～6-25）。那么栏式会对版面有着怎么样的影响呢？简单如下：

① 单栏网格

单栏网格的版式中，文字的编排会显得单调，使读者在阅读文字的时候，容易产生疲倦感。在这样的栏式网格中，中文的字数一般不要超过60字。因此一般杂志、报纸不会采用这样的排版，这种排版大多数使用在文字书籍中，例如小说、文学书籍等等。

② 双栏对称式网格

这样的版面能够更好的实现版面的平衡，能够使读者在阅读的时候更加流畅，所以这种版面也是使用最广泛的。但是双栏对称式网格版面缺乏变化，文字的编排比较密集，画面会显得比较单调。

③ 三栏对称网格

三栏的对称网格适合版面信息文字较多的版面，可以避免行字数多造成阅读时候的视觉疲劳。三栏网格相对于前两种具有一定的活跃感，不会显得太严肃。

④ 多栏网格

这样的版式设计适于编排一些有关表格形式的文字，比如联系方式、术语表、数据目录等，栏数越多，栏的宽度就越小，因此不适合编排正文。

2.对称式单元网格

对称式单元网格在版面排版中，将版面分成同等大小的网格，再根据版式的内容编排。这样版式的灵活性很大，可以随意的编排文字和图片。在编排过程中，单元格之间的间隔可以自由放大缩小，但是单元格之间的距离必须是相等的。

这样的版式给人规整的视觉效果，也保证了页面的空间感。

图6-24 对称单元网格的文字编排

图6-25 双栏文字编排

图6-26 非对称垂直排列的文字编排

图6-27 非对称网格的文字编排

图6-28 灵活性的文字编排

6.2.2 非对称网格的字体编排

非对称网格指左右版面采用同一种编排方式，但是编排过程中并不像对称网格那样对称。非对称网格在编排过程中，可以根据版面的需要进行一定的调整，版面丰富多变，具有生气。（如图6-26～6-29）非对称网格一般适用于设计散页，有正文、有旁注。板块比较多，为设计的创造性提供了空间，也保证了设计的整体风格。

1. 非对称栏状网格

指在版面设计中，虽然左右的网格栏数基本相同，但是两个页面是不对称的，这样的版面灵活多变，具有生趣。

2. 非对称单元

是指比较简单的版面结构，也是基础的版式辅助网格，图文编排采用较多，使版面更生动，不会显得死板。

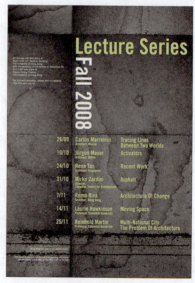

图6-29 丰富多变的文字编排

6.2.3 基线网格

基线网格是不常见的一种排版方式,但它却是平面设计师的基础,基线网格提供了一种视觉参考,可以帮助准确对齐版面中的图文。基线网格的宽度跟文字的大小有着密切的关系。它可以根据字体的大小进行增大或者减小(如图6-30~6-31)。

6.2.4 成角网格

成角网格在版面中往往很难设置,网格可以设置成任何角度。成角网格发挥作用的原理跟其他网格一样,但是由于成角网格是倾斜的,所以设计师在版面排版的时候,能够打破常规的方式展现自己的设计风格(如图6-32~6-33)。

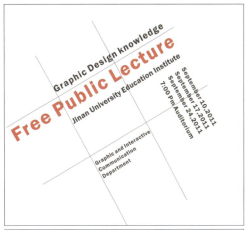

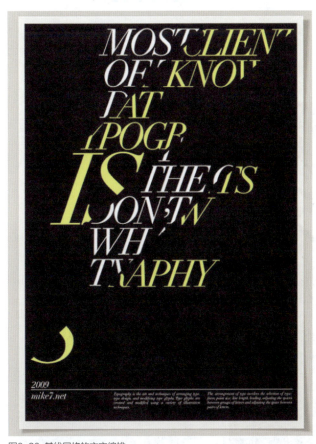

图6-30 基线网格的文字编排

图6-32 成角网格的文字编排

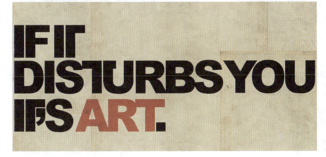

图6-31 长短不一的文字编排

图6-33 交叉的文字编排

6.3 → 创意文字编排

6.3.1 文字编排的图形化

文字的笔画决定了文字的形象、风格，编排则决定了文字的塑形。合理的文字编排不仅可以让文字内容排列有序，还可以增加画面的节奏感、韵律感，使读者获得愉悦的阅读享受。

图形化的文字编排可以使创新文字构成形体，以新颖个性的面貌来增添文字魅力。所以在书籍、海报、包装、网页等平面设计中图形化的文字编排是很常用的一种编排手法（如图6-34~6-37）。以文字为主要元素围绕主题进行编排，不仅传达了主题内容，更加以特殊的形式吸引了读者，激发读者的阅读兴趣，从而加强了信息的传达。

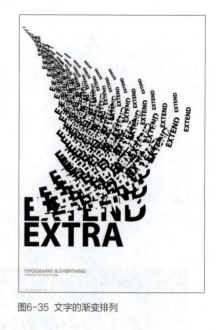

图6-35 文字的渐变排列

图6-36 单个字母和段落文字的编组

图6-34 文字图形化

图6-37 分割文字的创意编组

6.3.2 文字的整体编排

　　文字的位置要符合整体要求。文字在画面中的安排要考虑到全局，不能有视觉上的冲突。否则画面主次不分，很容易引起视觉顺序的混乱，作品的整个含义和气氛都可能会被破坏。在视觉传达的过程中，文字作为画面的形象要素之一，具有传达感情的功能，因而它必须具有视觉上的美感，能够给人以美的感受。首先，将编排内容群组化。将文案的多种信息组织成一个整体的形进行群组编排，如方形或长方形等，其中各个段落之间还可用线段分割，使其清晰、有条理而富于整体感。在图形配置时，使主体更为突出，空间更统一。文案的群组化，避免了版面空间出现散乱状态。日本的平面设计在文字的整体编排上就十分有特色。其次是文案的图形编排。将文案排列成为一条线、一个面或群组成为一个形象，并成为插图的一个部分，达成图文的相互融合。文字的图形化使版面产生妙趣，拥有良好的视觉吸引力，是形式与内容相统一的最佳形式。但是并非每件设计都可作图形化处理。图形化处理不可随意滥用，它必须依据主题内容来确定（如图6-38～6-41）。

　　注重文字的编排和文字的创意，乃是传达现代感的一种方法。设计师不应放过在有限的文字空间和结构中进行创意编排的机会，而应赋予编排更深的内涵，提高版面的趣味性与可读性，克服编排中的单调和平淡，并深化文字的图形表述在平面设计中的作用。

图6-38 文字与图形的整体编排

图6-39 不同文字样式的编组

图6-40 描边的文字编组

图6-41 文字的空间化组合

6.4 → 字体设计的组合方式

字体设计的组合指的是两个或者两个以上的文字元素的编组。字体的组合可以更好地突出文字的独特创意，不仅表现了文字本身所要传播的信息，还增加了版面的创意感。

进行字体设计编组需要从字形、风格、颜色等方面入手，进行合理、美观、有效的字体编组。在表面想要传达信息的同时，充分地展现出画面的节奏感，让画面变得刚柔并存充满吸引力。所以不同主题的画面和不同结构的画面都有着各自的文字编组方式，找到合适的方式才能更有效地展现在大众眼前（如图6-42~6-45）。

6.4.1 相似字体的组合

相似字体组合包括了各个方面，按类似的风格、相同的大小、同样的明度进行了各自的分类编组。相似字体的编组可以让画面具有统一整体的视觉效果，更加利于信息整体性的传递（如图6-46~6-49）。

图6-43 相同风格的文字编组

图6-44 相似样式的文字编组

图6-42 相似字体的编组

图6-45 整体风格一致的文字编组

第6章 字体设计的排列与组合 / 107

图6-46 相同质感的文字编组

图6-47 简洁概念的文字编组

图6-48 同样饱和度的文字编组

1. 风格类似的字体组合

字体风格包括字体的形式、字体的质感、字体的空间效果和字体的变化特点等方面。我们可以利用这几点让字体的风格相一致，创造出和谐统一的效果，使得整个画面呈现出和谐、统一、整洁、美观的即视感。

2. 相同大小的字体组合

文字是视觉传播系统中重要的元素之一，特别是书籍装帧这样需要文字进行传递的信息的版面，对文字的要求就更加的严谨，尤其在对字体大小的规范方面。

相同大小的字体指的是文字的形体比例、大小比例、占用画面的空间等，也可以说是字体的字号相同。采用大小相同的字体进行编组，可以让画面产生统一的协调感，也能让画面有一种规律的整齐感，从而有效的吸引人们目光，便于文字信息的传达。

3. 相同明度的字体组合

相同的明度指的是字体的饱和度和纯度，可能一幅画面中的文字大小、风格会不一样，但是相同色彩、相同明度的文字能够使画面统一。

图6-49 相同大小的文字编组

图6-50 可爱风格的设计

图6-51 黑白对比的字体设计

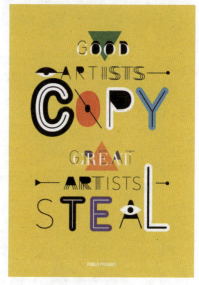

图6-52 色彩对比的字体设计

字体的明度和谐对于整个画面的色调都有着重要的影响，同种明度的标题、正文、背景，都能够在视觉传达上呈现出协调统一的视觉美感。相同明度的字体组合可以让画面产生清晰的条理性、用鲜明悦目的方式来突出主体，达到最佳的视觉效果（如图6-50～6-53）。

6.4.2 字体的对比组合

字体对比的组合是采用各种方式将文字进行对比组合。通过对比组合可以让每个字体的特征突显出来，使字体更加醒目，易于传递。

1.不同风格的字体对比

字体的风格对比说的是字体中不同质感、不同形体的字体之间的对比。采用不同字体来编组，可以通过多种个性化的视觉表现形式来吸引人们的目光，能够让人们更加准确、深刻地接收到字体设计所要传达出的信息。这样的组合在风格上也能够给人们带来新鲜感，具有强烈的视觉冲击力（如图6-54～6-57）。

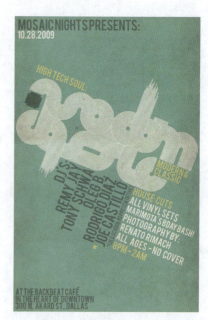

图6-53 大小对比的字体设计

2. 不同大小的字体对比

大小字体的对比能够加强字体的效果，突出主体内容，有利于重要文字的信息传达。特别是在书籍编排上，不同大小的字体对比能够让界面整齐有条理，有主有次。内容的先后顺序以及需要强调的信息可以按照文字的大小对比来进行组合。

在字体的编组中，表达作品主题思想的文字，我们可以作为主题形象的视觉中心，文字可以放大一点。而说明文字可以相对放小一点。这样有利于读者阅览，而且主次分明的界面显得具有生气，不会枯燥。

3. 笔画粗细的字体对比

笔画粗细的对比使用也可以让字体产生一种强烈的节奏感，另外，粗细结合的字体看上去会更加具有味道：可以是优美的、可以是可爱的、欢快的。在画面上使用这样的字体会显得美观大方、新颖独特，给读者带来一种奇妙、轻松的感觉。

为了呈现这样的字体，文字的笔画以及结构是不能忽视的。我们要对文字的基本笔画加以研究琢磨，在设计时要思考将文字的哪一笔进行粗细改变更为合适。

图6-55 冷暖对比的字体设计

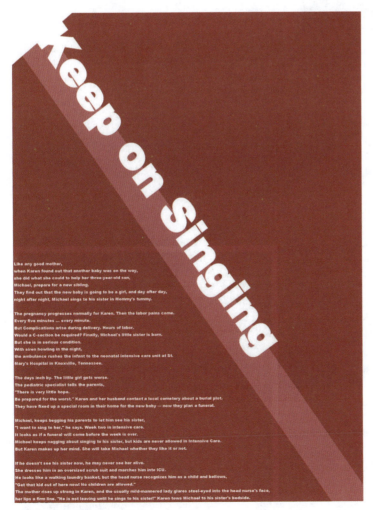

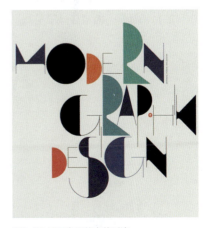

图6-56 不同样式的字体对比

图6-54 粗细对比的字体设计

图6-57 不同色彩的字体对比

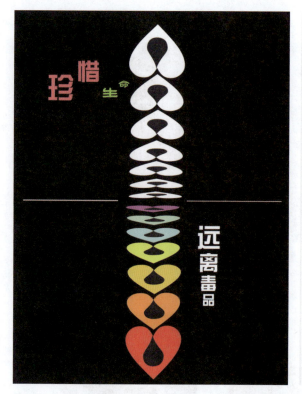
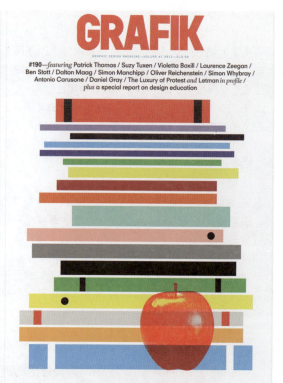

图6-58 黑白底色的字体设计

4.字体色彩的对比

色彩对比的形式有很多，可以是冷暖色调的对比、也可以是明度、纯度、色相的对比、色彩与五彩的对比。字体色彩的对比同样可以起到划分内容的作用，另外具有对比色彩的文字可以丰富画面，传达出不同的视觉感受。端庄典雅、轻快活泼、热情奔放、沉静含蓄都可以通过颜色来进行装饰。不同色彩的对比效果具有各自独特的个性传达，产生不一样的视觉情绪，并且通过这样的视觉传达来吸引人们的关注。另外，有彩与无彩的字体对比，能够带来强烈的视觉冲击，醒目、清晰，能够让人眼前一亮（如图6-58～6-59）。

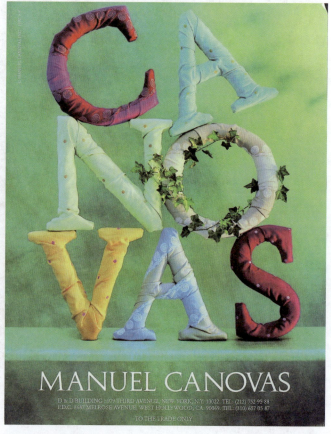

图6-59 彩色布艺的字体设计

6.4.3 汉字与拉丁文字的组合

1. 内容组合

无论是以汉字为主寻找拉丁文字搭配，还是以拉丁文字为主寻找汉字搭配，都可以根据文字的含义来进行设计思考。

2. 形式组合

汉字与拉丁文字的形式组合是通过寻找两个文字的共同特征来进行组合编排，双方共同衬托、对比，使文字组合形成一个有机的整体。

6.4.4 字体与图形的组合

1. 相接

相接是指字体与图形之间的某个部分有规律地结合在一起，构成一种统一和谐的整体。这样的组合不仅看起来生动有趣，也增加了字体的美观与装饰效果。

在字体设计上图形与文字的完美结合可以让内容显得更加突出显著，更加易于吸引人们的目光，同时将这种设计运用到画面中可以增添画面的节奏感，使内容更加丰富饱满（如图6-60～6-63）。

图6-61 图文结合的字体设计

图6-62 文字与图形的文字编排

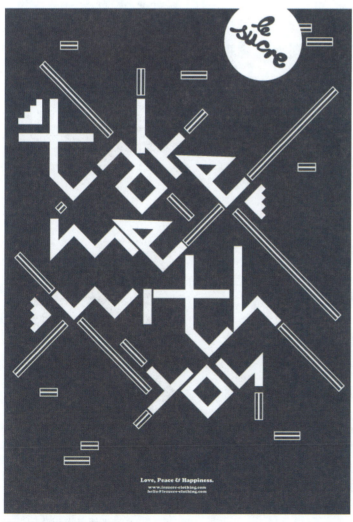

图6-60 创意相接的字体设计

图5-63 文字与几何体的创意组合

图6-64 文字与图案重叠的设计

图6-65 文字与立体图形的重叠设计

图6-66 文字与图形的重叠设计

2. 相交

将文字与图形相互交叉在一起,字体依附着图形,图形依附着字体,二者结合产生了丰富多变的层次效果,能够带来强烈的视觉冲击,给人留下深刻的印象。文字与图形有效地结合在一起,不仅可以直观地传递信息,还可以通过图形补充文字的内涵。图文结合合适,不仅能满足人们的视觉需求,也同样传递出了信息。

3. 重叠

重叠是将两种元素叠加在一起,而文字与图形的叠加,说的是将文字的笔画融进图形中,或者将图形融入文字的笔画中,笔画与图形之间产生的一种叠加重合,使图形与文字的笔画占有相同的位置,相互共存。这样的画面整体感很强,具有协调性,能呈现出自然和谐的画面(如图6-64~6-67)。

文字与图形的重叠组合形式可以使作品呈现出生动有趣的形象,具有特色,耐人寻味。我们可以通过对文字和图像含义的理解加以思考,将两种事物的共同点放置在一起进行设计。这样的字体更加能够抓住人心。所以说图文重叠的字体设计。需要具有一定的想象力,才能够很好地将图形与文字结合在一起。

图6-67 重叠的文字设计

6.4.5 字体与图案的组合

1. 字体上嵌入图案

字体与图案的组合设计可以让文字成为一种装饰字体，这不仅需要字体与图案的协调配合，还需要字体与图案相结合，做到既有着各自的特色，又达到视觉的统一。将图案嵌入字体，且图案在视觉效果上要服从字体。二者有机地结合在一起，形成一个新的整体，从而加强画面统一的视觉效果（如图6-68～6-72）。

2. 嫁接

这里的嫁接指图形与文字之间形成的一种衔接联系，两者相互联系编组形成新的形象，使字体造型显得更加丰富多变，生动优美。

图6-68 松树和牛头的文字编排

图6-69 羊头的文字编排

图6-70 文字的空间编排　　　　　　　　　图6-71 文字与图形的组合创意

图6-72 "喜"字为主题的图文组合

字体设计与实战

第 7 章

字体设计的应用

● 主要内容：

　　本章主要讲授的是字体设计的应用，包括包装设计中的字体应用、书籍装帧中的字体应用、招贴海报中的字体应用、广告中的字体应用、网页设计中的字体应用、招牌中的字体应用。

● 重点、难点：

　　掌握字体设计在不同场合中的应用，不同主题、应用中字体所呈现出的风格，结构也是不一样的。

● 学习目标：

　　对字体多种形体、风格的掌握，熟练地运用在不同的设计领域中。

7.1 → 标志设计中的字体设计

7.1.1 什么是标志设计

标志是体现事物本质特征、传递事物信息的大众传播符号,它是将事物的信息和理念等诸多因素转换为图形及文字来体现的,标志是一种简洁且具有一定象征意义的视觉符号种类。

标志和文字同源于原始的符契,由图腾发展而来。随着人们思维的活跃和社会活动的日益增加,标志图形也渐渐丰富多样起来,用特殊的文字或图像组成的大众传播符号,应用于各个领域,标志中所应用到的文字主要有字母、汉字、数字等。标志就是商标、标记、符号的统称(如图7–1~7–9)。

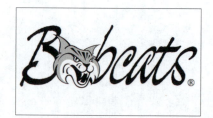

图7-2 Bobcats标志设计

图7-3 蝙蝠侠 logo设计

图7-4 GOURMET标志设计

图7-1 创意字母logo设计

图7-5 活动徽章设计

图7-6 运用汉字的标志设计

图7-7 企业的标志设计

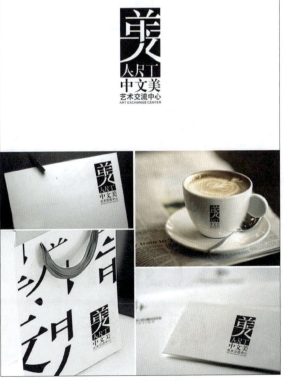

图7-8 调整笔画的汉字标志

图7-9 重组汉字的标志设计

7.1.2 数字在标志中的运用

图7-10中是有关数字的标志设计。

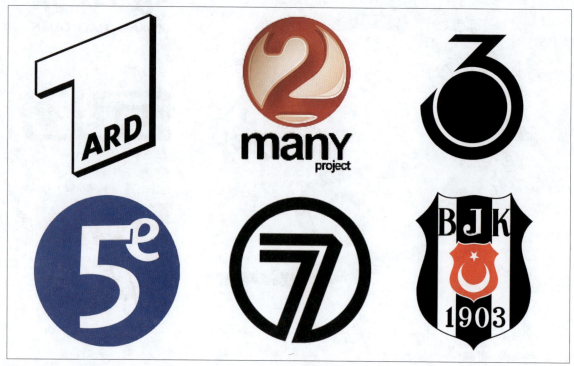

图7-10 突出数字的标志设计

7.1.3 汉字在标志中的运用

图7-11~7-15是有关汉字的标志设计。

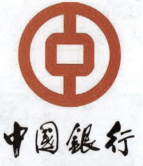

图7-11 中国银行标志设计

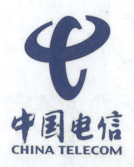

图7-12 中国电信标志设计

图7-13 旺旺食品标志设计

图7-14 康佳标志设计

图7-15 嘉士利标志设计

7.1.4 标志中的字体设计需要注意的方面

1. 在字体的标志设计中，首先要考虑字体与形态的统一性与完整性，在使用上，既能放大看又能在很小的状态下不影响视觉效果（如图7-16～7-22）。

2. 形态要简练生动，突出主题并注意正负形的处理，同时信息传递要准确。在颜色的运用上要简洁明快、把握属性。

3. 准确传达出行业信息。

图7-16 BAKERY 标志设计

图7-17 TANAP 标志设计

图7-18 连笔拉丁字母的标志设计

图7-19 GUANACOS 标志设计

图7-20 anttonp 标志设计

图7-21 Vize 标志设计

图7-22 Skyppuccino 标志设计

7.2 → 招贴海报中的字体设计

7.2.1 什么是招贴海报

广告设计应具有传播信息和视觉刺激的特点。所谓"视觉刺激"是指吸引观众产生兴趣,并在瞬间产生三个步骤,即刺激、传达、印象的视觉心理过程。"刺激"是让观众注意它,"传达"是把要传达的信息尽快地传递给观众,"印象"即所表达的内容给观众形成形象的记忆。(如图7-23~7-26)。

所谓招贴,又名"海报"或宣传画,属于户外广告,分布于街道、影(剧)院、展览会、商业区、机场、码头、车站、公园等公共场所,在国外被称为"瞬间"的街头艺术。

图7-24 音乐会海报

图7-25 创意字体海报

图7-23 MBP封面设计

图7-26 宣传字体

招贴广告主要由图形、色彩、文字三部分组成，文字作为一种特殊的书面表达形式，肩负着招贴广告传达文字信息的重要任务。文字的创作必然受到图形和色彩的制约与影响，文字在招贴中的体现方式依然是承载文字的使命，但却是以不同于其他的方式进行传达，这种文字传达超越了文字内容本身，字型和字意的完美结合才是招贴广告写作的独特之处（如图7-27~7-30）。

在招贴广告中把文字按照一定的规律，根据创作者的意图进行语句的编排，字型的设计，并统一于图形模式和色彩风格的创作形式，称为招贴广告的写作。招贴广告写作经过多层次的思维，以高度概括、简洁、精练的书面语言，将信息快速、准确、完美地展现在受众群体的面前，完成招贴广告的使命。由此可见，简洁性、准确性与创意性是招贴广告写作的主要特点。

7.2.2 标题性文字的招贴海报

标题性文字指的是海报的主题，是信息的主题内容，一般都会放置在画面明显的位置上，因此，广告招贴的标题很重要，是整个海报设计的关键（如图7-31~7-44）。

图7-28 姜饼图标设计

图7-29 饮酒宣传海报

图7-27 DJ杂志封面设计

图7-30 杂志封面设计

标题性的文字在字形和编排上都应该具有自身的个性、特征，做到醒目、新颖，而且字体的设计要与招贴中的主题、风格相符合，这样才能图文一致，画面美观、风格统一。

图7-31 牛奶海报设计

图7-32 速溶咖啡广告海报

图7-33 CANON广告设计

图7-34 冰棍海报招贴

图7-35 封面海报设计

7.2.3 招贴海报鉴赏

图7-36 文艺海报招贴

图7-37 腕表的招贴海报

图7-38 字体海报设计

图7-39 杂志广告设计

图7-40 光晕宣传海报

图7-41 三思而后行招贴海报

图7-42 拉莫塔红葡萄酒广告

图7-43 艺术性招贴设计

图7-44 剪纸艺术招贴设计

7.3 → 包装设计中的字体设计

7.3.1 什么是包装设计

包装（packaging）是品牌理念、产品特性、消费心理的综合反映，它直接影响到消费者的购买欲。包装是建立产品与消费者之间亲和力的有力手段。包装设计的主要功能是宣传商品和保护商品，同时也是消费者在购买商品时的"无声销售员"。作为包装设计中的主要视觉元素之一，字体的设计是至关重要的（如图7-45~7-51）。

图7-45 果酱广告

图7-46 酒水商标设计

图7-48 酒水商标设计

图7-49 酒水商标设计

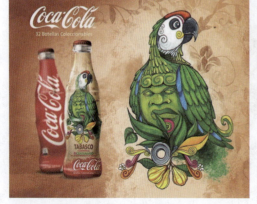

图7-50 可口可乐商标设计

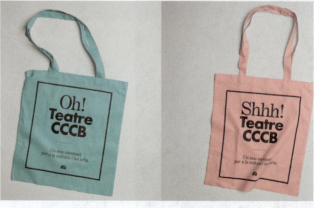

图7-51 CCCB手袋设计

文字是传达思想、交流感情和信息，表达内容的符号。商品包装上的牌号、品名、说明文字、广告文字以及生产厂家、公司或经销单位等，反映了包装的本质内容。设计包装时必须把这些文字作为包装整体设计的一部分来综合考虑（如图7-52～7-57）。

7.3.2 字体在包装设计中需要注意的问题

1．包装设计中的字体应用主要包括商品包装上的牌号、品名、说明文字、广告文字以及生产厂家、公司或经销单位等，品牌与品名以及装饰性文字可以制作得丰富多样，但是说明文字以及数据方面的文字不应该制作的太花哨，考虑到文字的信息量大以及文字的可读性，尽量采用规范的印刷体，便于消费者阅读。

2．设计要紧扣内容主题，设计出的字体要容易识别，生动有趣，符合主题，这样才能够给消费者留下深刻的印象。

图7-52 Whiskey商标设计1

图7-53 Whiskey商标设计2

图7-54 go狗粮外包装设计

图7-55 now狗粮外包装设计

图7-56 Tea化妆品产品设计

图7-57 PV酒水外包装设计

7.3.3 包装设计鉴赏

产品包装分为很多种类，有食品包装、电子产品包装、药瓶包装、洗涤用品化妆品包装等类型，要根据产品的主题来设计包装上的字体（如图7-58～7-66）。

图7-58 bogoo箱包设计

图7-59 WOODY产品外包装

图7-60 核桃外包装设计

图7-61 iRobot外包装设计

图7-62 酒水外包装字体设计

图7-63 盒装茶外包装设计

图7-64 菠萝汁瓶体设计

图7-65 纸盒包装设计

图7-66 木盒包装设计

7.4 网页设计中的字体设计

7.4.1 什么是网页设计

网页设计是根据企业希望向浏览者传递的信息进行网站功能策划和页面设计美化的工作。随着个人计算机的普及，互联网的崛起，网页页面作为互动的信息平台，改变了人们的阅读模式，扩展了人们的交流视野。网页页面设计，作为集平面与多媒体一身的新设计科目，开辟了新的媒体形式，受到越来越多的关注（如图7-67~7-68）。

7.4.2 网页设计方面字体应用要注意的方面

主页设计中的字体，要考虑到字体的视觉认读，这中间包括文件的大小，设计上的颜色安排，字体图形的大小。

字体设计与不同性质网页的属性对位，公众团体主页与个人主页的形态和色彩的安排都要服从于设计主题。

图7-67 水果网页设计

图7-68 GREENMO网页设计

7.4.3 网页设计中的字体设计

不同主题风格的网页匹配的文字是不一样的（如图7-69～7-81）。

图7-69 Bypb网页设计

图7-70 火红网页设计

图7-71 WEBSITES网页设计　　图7-72 WEBSITES二级页面设计　　图7-73 APP网页设计

图7-74 K+R网页设计

图7-75 Premium club黄页设计

图7-76 EARTHPROJECT网页设计

图7-77 WEB LINE网页设计

图7-78 remind网页设计

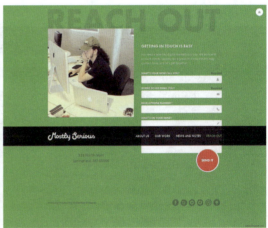
图7-79 网站登录页面

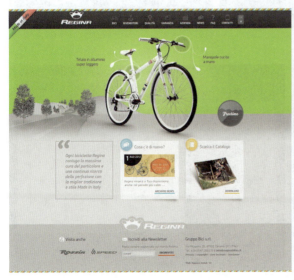
图7-80 RCGINR网页设计

图7-81 GREENMO网页设计

7.5 → 书籍设计中的字体应用

7.5.1 什么是书籍设计

书籍设计是书籍装帧设计的简称。书籍设计是指从书籍的文稿到编排出版的整个过程,从书籍封面编排的逻辑、策划、编辑、乃至书籍的定价和档次都属于设计的一部分,它包含了艺术思维、构思创意和技术手法的系统设计(如图7-82~7-86)。

书籍设计的内容具体包括书籍的开本、装帧形式、封面、腰封、字体、版面、色彩、插图、纸张材料、印刷、装订及工艺等各个环节的艺术设计。在书籍设计中,只有从事整体设计的才能称之为装帧设计或整体设计,字体设计在书籍设计中会大量使用,比如封面字体、标题字体和正文字体的设计。在这些部分所用到的字体虽然各不相同,但整体风格应该是统一的。(如图7-87~7-98)。

图7-82 书页封面设计

图7-83 植物书籍封面

图7-84 STYLISTS书本封面

图7-85 杂志内页设计

图7-86 内页海报设计

第7章 字体设计的应用 / 131

图7-87 书本插页设计

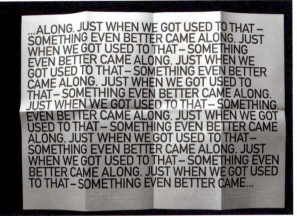

图7-88 书本内页设计

图7-89 Blanche封面设计

图7-90 书本插页设计

图7-91 册子封面设计

图7-92 书本封面设计

图7-93 图书内页插图字体设计

图7-94 书本插图字体设计

图7-95 杂志标题页设计

图7-96 杂志内页字体

图7-97 杂志招贴字体

图7-98 报纸标题设计

7.5.2 书籍字体设计中应该注意的方面

1. 字体设计要服从书的中心思想和内容，为传达书的内容、宣传书服务并具有美感（如图7-99～7-101）。
2. 字体设计要考虑读者群体，根据读者群体定位设计和字体设计风格。
3. 字体设计要考虑书的完整统一，要同书中的其他字体相呼应，保证书籍画面的和谐统一，从而体现出书籍设计的整体美感。

图7-99 宣传册字体设计

图7-100 杂志内页字体设计

图7-101 书本封面字体设计

7.5.3 书籍设计中的字体应用分类

书籍一般包括社科类书籍、文学、诗歌类书籍、自然科学类书籍、通俗类书籍、少儿类书籍、期刊杂志类等等（如图7-102～7-111）。

图7-102 书本封面设计

图7-103 报纸排版设计

图7-104 杂志内页设计

图7-106 时尚杂志标题

图7-105 空间杂志内页字体

图7-107 杂志内页字体设计

第7章 字体设计的应用 / 135

图7-108 产品黄页字体设计

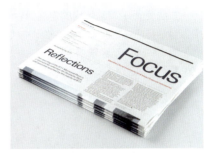

图7-109 报刊Focus字体设计

图7-110 杂志内页设计

图7-111 报刊字体设计

7.6 广告中的字体应用

7.6.1 什么是广告

广告是为了某种特定的需要通过一定形式传播信息的媒体，公开而广泛的向公众传递信息的宣传手段。广告包括经济广告和非经济广告。非经济广告是不以盈利为目的的广告，如政府行政部门、社会事业单位乃至个人的广告等，而经济广告一般说的就是商业广告，是商品生产者、经营者和消费者之间沟通信息的重要手段（如图7-112～7-118）。

图7-112 热狗的宣传海报

图7-113 牙齿健康宣传字体

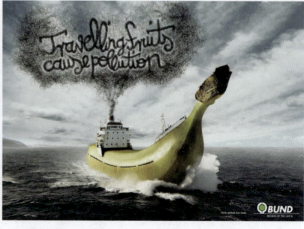

图7-114 香蕉船字体设计

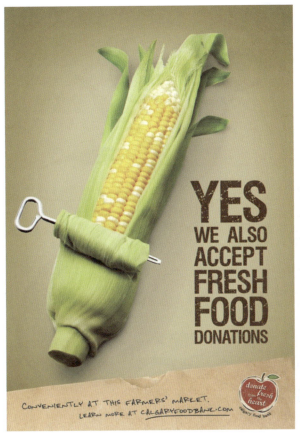

图7-115 玉米广告字体设计

图7-116 萝卜的设计

图7-117 环球字体设计

图7-118 眼睛广告字体设计

图7-119 人体艺术字设计

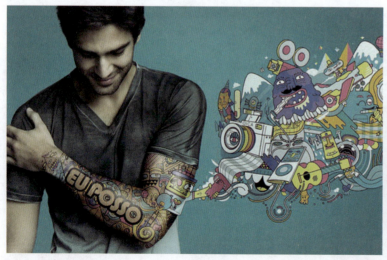

图7-120 嘻哈纹身设计　　　　　　　　　　　　　图7-121 牛奶广告设计

7.6.2 广告中字体设计需要注意的问题

1. 字体的识别性要强，广告，顾名思义就是"广而告之"。它的主要功能就是准确、快速地传达信息。因此，字体的设计要考虑到可识别与传达信息的功能，要使读者能在短时间内领悟到广告所传达的信息。

2. 字体设计要服从于广告主题，服从于广告内容。从行业上区分，不同行业所发布的信息也不同；从消费者来说，不同的消费群体，具有不同的知识结构、消费观念和经济基础，这都对字体的设计有所制约。

3. 字体设计要考虑到与图形、色彩和整个版面的排列布局，要在整体和谐中体现个性，统一中求变化（如图7-119～7-124）。

第7章 字体设计的应用 / 139

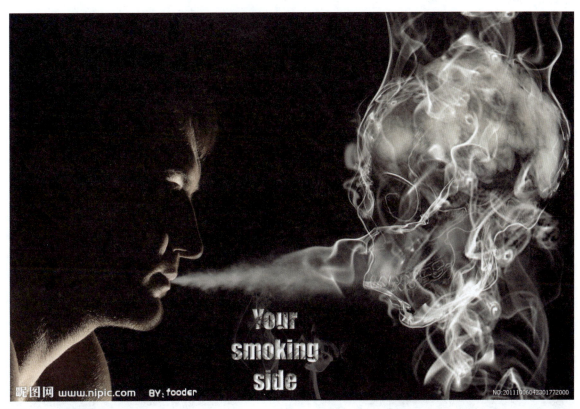

图7-122 烟圈艺术字设计

图7-123 香水广告字体设计

图7-124 SSFWS广告字设计

7.6.3 宣传广告欣赏

图7-125～7-138是不同类主题的广告宣传。

图7-125 清洁用具广告宣传

图7-126 啤酒广告宣传

图7-127 食品宣传广告

图7-128 城市规划宣传

图7-130 咖啡创意宣传广告

图7-131 公益宣传广告

图7-129 印刷广告宣传

图7-132 环保公益宣传广告

图7-133 果汁饮品的广告宣传

图7-134 植入式广告

图7-135 关于吸烟的公益广告

第7章 字体设计的应用 / 143

图7-136 冰淇淋广告

图7-138 洗发水宣传广告

图7-137 拟人手法的创意广告

7.7 → 招牌中的字体应用

如今的商业、经济日益发达,经济与文化的国际交流非常频繁,作为商业销售的宣传和展示,字体设计在店面、招牌的应用上也日益重要(如图7-139~7-140)。

7.7.1 店面、招牌中字体设计应该注意的方面

1. 招牌与店面展示中的字体,多为店名、品牌名,展示位置多在商业街的店面、橱窗或高大的建筑上,醒目的字体设计才能招揽群众的眼光,因此,在设计上一定要体现出醒目、简练、易读的特点。

2. 招牌与店面展示的字体多为大型字体,字体设计要考虑到制作工艺和材料,充分发挥材料的性能特点。

3. 设计表现无论在形态上还是颜色运用上要简洁、明朗,适合远近距离地观看。

图7-139 灯箱广告设计

图7-140 公司标牌设计

7.7.2 招牌设计欣赏

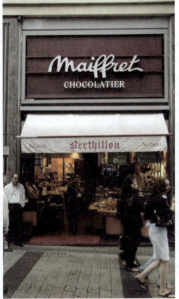
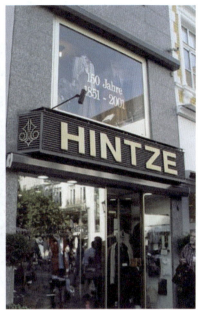

图7-141 商铺门头

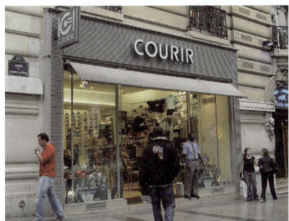

图7-142 服装门头 图7-143 门头设计

图7-144 商铺门头

图7-145 食品招牌

图7-146 炒菜店铺招牌

图7-147 上海老凤祥银楼